荣宝斋画谱

荣宝斋出版社

北京

前言

中国绘画艺术源远流长，在其漫长的发展历史中，形成了水墨、工笔、写意等各具特标的门类和派分野，对其对象有着自己的感情并且取各个别的命题进行创造，并弘扬这种艺术语言，以其艺术语言传承下来为一笔珍贵的文化遗产。

我们继承弘扬这种传统的中国绘画艺术，就是继承和弘扬我们民族的传统的审美意识和审美情趣，进一步加以弘扬引申光大，并足以引为中华民族的艺术特色而立于世界艺术之林。每一个历史时代都有自己时代的艺术意蕴和意境，这是当时社会人文背景的反映，记录了中华民族几千年文明史建造的再现，每一个画卷都成就了一笔巨大的财富。每一画卷都是一笔巨大的财富，反映了我们民族的审美意识和审美情趣，对其规律性的东西继承和借鉴，对其形式风范的继承和弘扬，是今天我们不可割断的血脉，以及几千年古往今来的优秀的绘画艺术传承、发展与研究，对其传统文化遗产的继承和借鉴。

传统的中国绘画艺术原有的绘画工作者的嗜爱，在继承和改革开放的今天，继承和弘扬我们自己的传统绘画艺术这块土壤，是继承和建设我们自己的精神文明。这些传统的中国绘画艺术都有其有效地积极地去临摹，即便是今天大家以自己所嗜爱的中国画陶情怡性，在传统绘画艺术的土壤中，就画者的嗜爱的中国画工作者，按照传统绘画的内容题材和形式风范去临习研究，习仿历代的优秀作品，习仿方法而创造历史没有任何一个时代离开了对前人的热爱和对历史文化遗产的继承，一个具有数千年文明史建造的民族，一个历史悠久的文明古国，其优秀的绘画遗产，历代无数的多彩多姿画卷，仍然是我们今天继承弘扬的宝贵的财富。

此因以古代《荣宝斋画谱》、现代《荣宝斋画谱·古代部分》及大型普及类丛书继之出版之后，又将继承弘扬中国绘画的内容题材和形式风范，以类分册，形式风范和内容题材，分别以人物、山水、花鸟等综合类型从内容题材和形式风范两方面分别立册，又将汇编以形式风范为立册，难免挂一漏万。以综合性体裁的形式编成立册，从形式风范加以编辑，应生命力的形式和内容加以增删数量，以编辑小结的文字内容，以期通过这部丛书的出版为弘扬中国绘画艺术的美，使更多的希望爱好者从中得到美的享受同时，并希望学习者在学习研究中得到广益，以此继承弘扬中国绘画艺术。

我们希望这部丛书作品的风格更多的说一般沿用古代美术理论中国古代绘画的人创作的传统绘画名家对当代中国画坛为光彩成就杰出成为传世之作，当代绘画名作为史线索图文并茂，使其有效地积极地去了解中国传统绘画的精神，以便在继承中去创造。本书必要时做重点注重实践图文实用基础性题材，为广大中国画创作者和美术题材为基本线索及图录其内容有关的社会命题出版各种精神的，帮助画者及爱好者的社会题材适当出版各种精神的作用并成为养助。

本目的高学经验丰富其内容的有关高等画家从以类分及类型画家绘画的内容化特原十分重视并做出着者是对传统绘画精神的。

荣宝斋出版社
一九九五年十月

赵之谦简介

　　赵之谦（一八二九—一八四），字益甫，又字㧑叔，号铁三、冷君、子欠、次寮、憨寮、悲盦、思悲翁、无闷、婆娑世界凡夫、支自头陀、笑道人等，自署二金蝶堂、苦兼室、梅读斋。浙江绍兴人。咸丰己未举人。后三上京城，四试礼部不第。官江西鄱阳、奉新、南城知县。光绪十年十月初一因旧疾肺气肿气哮喘病发，卒于南城官舍，时年五十六岁。

　　赵之谦为清末著名书画篆刻艺术大家，天分极高，且自负。艺术生涯中，篆刻最著，作品合浙皖两派为一，融古开今，成为一代宗师。绘画则开海派之先河，虽然他未在上海居住过，却对上海画界产生重大影响，被奉为海派代表画家之一，书法则更是真、行、篆、隶，无所不能，无一不精。初学颜真卿，后受包世臣影响，三十五岁起专攻北碑，以北碑笔法写行书，影响海内外至今。篆隶师法邓石如而能自成家。另长于诗文韵语，题画刻款皆成佳句。多才多艺，堪称中国书画篆刻史上的全能冠军。

　　著有《章安杂说》《朴斋字访碑录》《六朝别字记》《国朝汉学师承续记》《勇庐闲诘》，主编《光绪江西通志》等。传世有《二金蝶堂印谱》《悲盦居士诗剩》《悲盦居士文存》等。

目 录

落落数点谁与亲　何可一日无此君

——赵撝叔书画印合之艺术摭遗　　张啸东

在清末的艺坛上，随着「小学」的复兴，出现了一批书、画、印三者融汇呼应、相互浸染，遂使这三者范围内，都出现使人为之耳目一新的艺术新宠。这其中之一就是众所周知的赵之谦。与有些独擅其中一二者相较，赵氏的确是独擅三绝。

赵氏初字益甫，后改字撝叔，号铁三、憨寮、冷君，又号悲盦、无闷、梅庵等。浙江会稽人。所居曾曰「二金蝶堂」「苦兼室」。做过江西鄱阳、奉新知县，时间都不是太长。他早年即工诗文、擅书法，初学颜真卿篆、隶，师法当时书坛新式人物——邓石如。后自成一格，奇崛雄强，别出时俗。以所谓碑学审美情趣融入绘画，花卉则学于石涛，而有所变化，可称清末「海派绘画」写意花卉之开山。其篆刻初学浙派，继而深入寻法于出土或传世的战国、秦玺汉印，复参宋、元及皖派，同或取法当时能见到的秦诏、汉镜、泉币、金石铭文和碑版文字等入、印，使其书其印比之同时期的书家、印人更多古意。时人遂赞其「一扫旧习」。所作苍秀雄浑，青年时代即以才华横溢而名满海内，是看到了他艺术的新面，却少涉「新」的来源。他在书法方面的造诣是多方面的，从「文字学」或曰「小学」的角度，使真、草、隶、篆的笔法融为一体，是他要有别于世人最有效的手段之一。虽然这一方法的创始权并不属于他。赵氏曾说过：「独立者贵，天地极大，多人说总尽，独立难索难求」。他一生在诗、书、画、印上投入巨大的时间成本，方法找准了，加上悟性，还有不懈的努力，使他终于成为中国艺术史上的一个重镇。虽然时值当下，仍时有人对其艺术发出微词，但他对待艺术的方法和悟性，保证了其艺术独特性与不可替代性。

在他赴京之后，与沈均初、胡甘伯、魏稼孙等相聚，皆嗜嗜金石。其时他正着手重编《补寰宇访碑录》，大量搜罗古刻，尤其是得《郑文公碑》最为之心仪。三十五岁前后四年时间，每日流连往返于琉璃厂，奇赏疑析，晨夕无间，赵氏逐步地完全放弃了颜体书而转向了北魏书法。关于书法上的追求，赵氏在《与梦醒书》中，对自己的各体书法作出了这样的自评：「余书仅能作正书，篆则多率，隶则多懈，草本不擅长，行书亦未学过，仅能稿书而已。然平生因学篆而能隶，学隶始能正书」。许多鉴赏者以为这段话，除了「隐约表示了自己于书法擅长篆、隶、楷之外，对于行、草书则有些自谦」。不懂文字学发展史，且只知为捧臭脚的人哪里了解，其一，赵氏说「然平生因学篆而能隶，学隶始能正书」，其习书之路，是以「小学」的方法入手，一改元、明、清以来以「颜、柳、欧、赵」等楷书入门的沿袭。其二，「稿书」也是一个被许多人误解作谦辞的原因。唐代以来的书论，这一习语往往被人用作发源于两汉、魏晋「行书」别称。我想赵氏以此界定自己的作品，其中一层意思是自己的行书确乎是没有承袭所谓魏晋以后诸如「二王」等专门的书家，乃由自己的篆书、隶书实践延展而来。然于所谓「碑学」的时代，脱乎帖学的壁垒，独辟出「二王」以外的蹊径，岂不大哉！难怪后人有将其行书作品称作「魏体行书」者，其用语虽不文，此亦足见赵氏自视之高。

赵于篆书，或因其学篆刻，但也正因此故，前者又返过来影响到了他的篆刻，最初源自邓石如、吴让之，其次受友人胡澍影响。当时的篆刻，皆以小篆入印。赵之谦亦局限于此，而只擅长小篆。籀文作品却极少见。赵氏在五十四岁为弟子钱式临《峄山碑》册所写的题跋曾道：「峄山刻石北魏时已佚，今所传郑文宝刻本描摹恶甚，昔人陋为钞史记，非过也。我朝篆书以邓顽伯为第一，顽伯后近人惟扬州吴熙载及吾友绩溪胡荄甫。熙载已老，荄甫陷杭城，生死不可知。荄甫尚在，吾不敢作篆书。今荄甫不知何在矣。钱生次行索篆法，不可不以所知示之，即邓法也。绎山文，比于文宝钞史，或少胜耳。」这其中透出种种信息，其中根本性的则是师法郑石如。而据说赵氏的印学，在三十岁前习浙派，之后继学院派，习小篆入印的同时，并开始涉猎战国、秦汉玺印，广开取资领域，涉猎权量诏版、泉币镜铭、瓦当石碣、汉传封泥等，时人多认为其「凡能为其篆刻服务的，无不广为吸收，为己所用」。吴昌硕在题《悲盦印存》中曰：「悲盦先生书不读秦汉以下，且深通古籀，而瓦甓文字烂熟胸中，故其篆印奇肆跌宕，浙派为之一变可宝也」。可

赵之谦与其他画家们起画史中题之四九……

综观赵之谦的一生，他既是重要的书画家，又是重要的篆刻家……

（此页为竖排繁体中文密集正文，描述赵之谦作为清代书画、篆刻家的艺术成就及其对后世"海派""扬州八怪"等画派的影响，以及对吴昌硕、齐白石等近代大家的启示。）

二〇一四年三月九日
于淄博市亚运村蒋高涛画舍

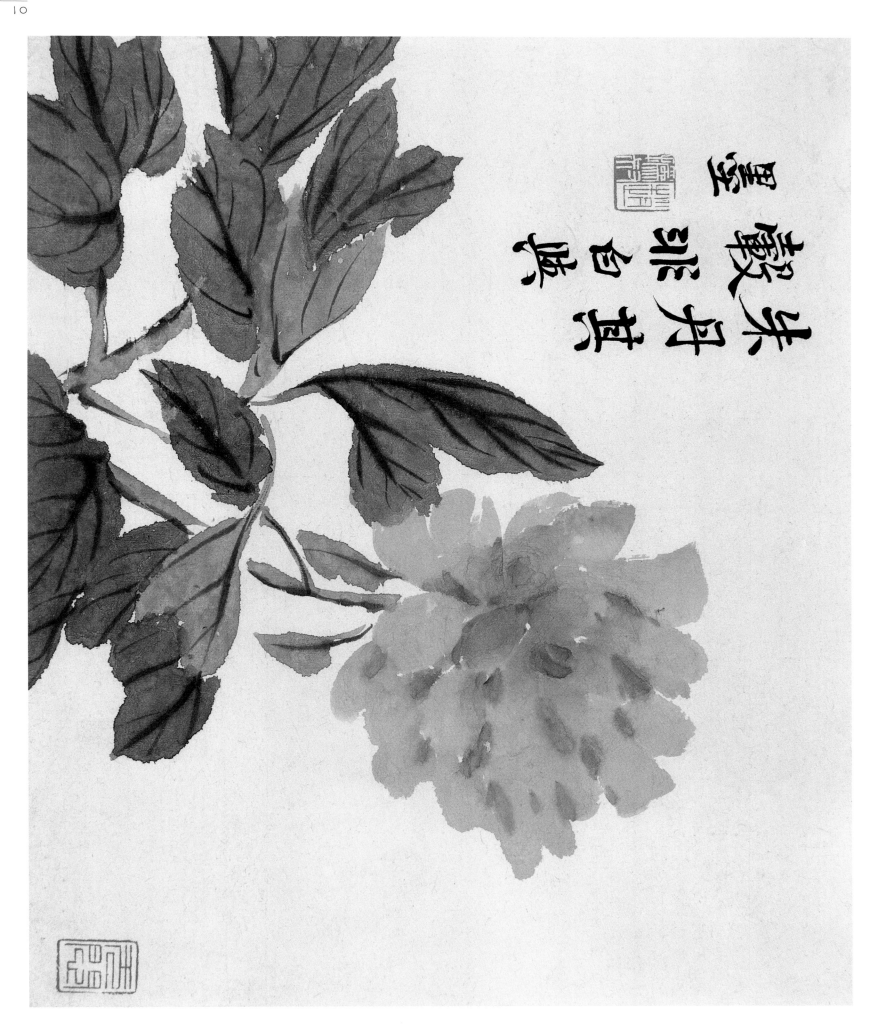

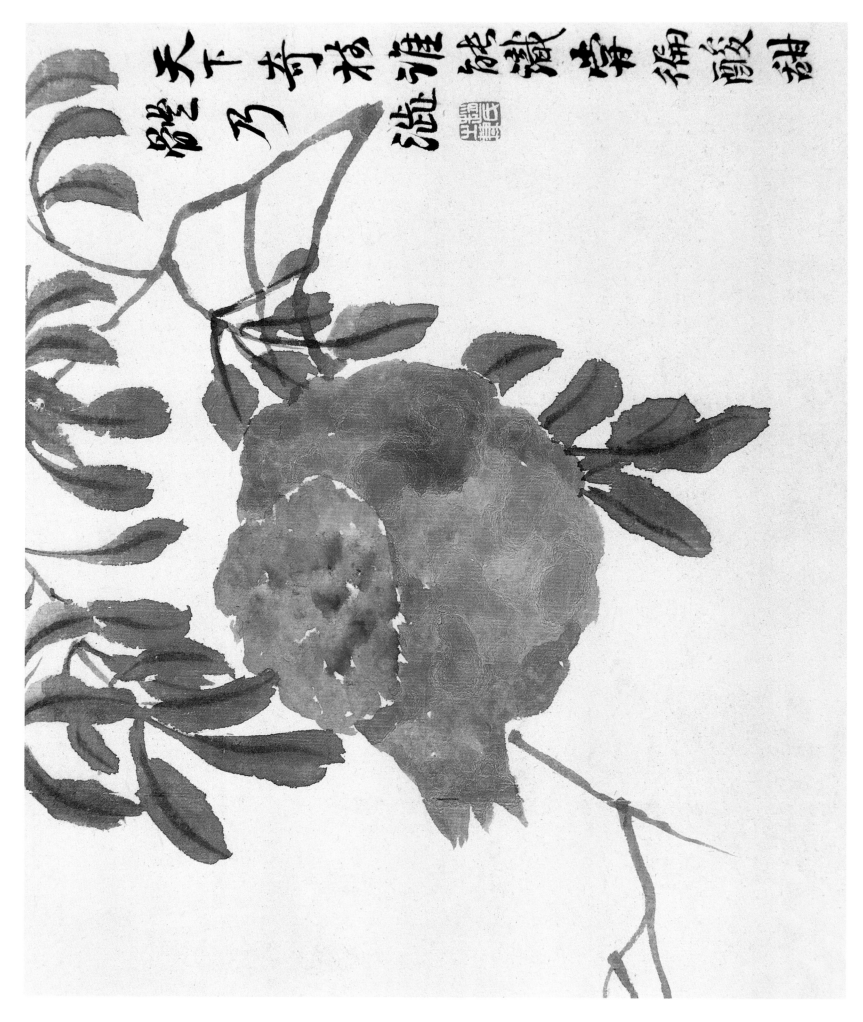

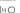

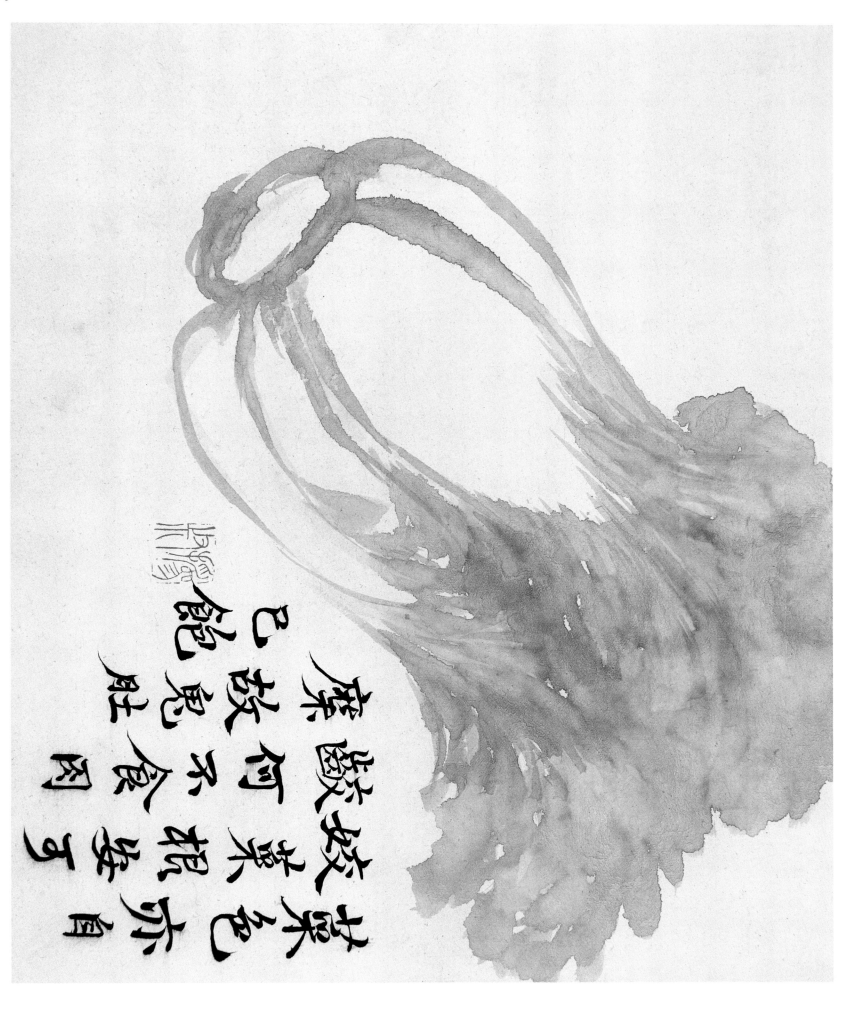

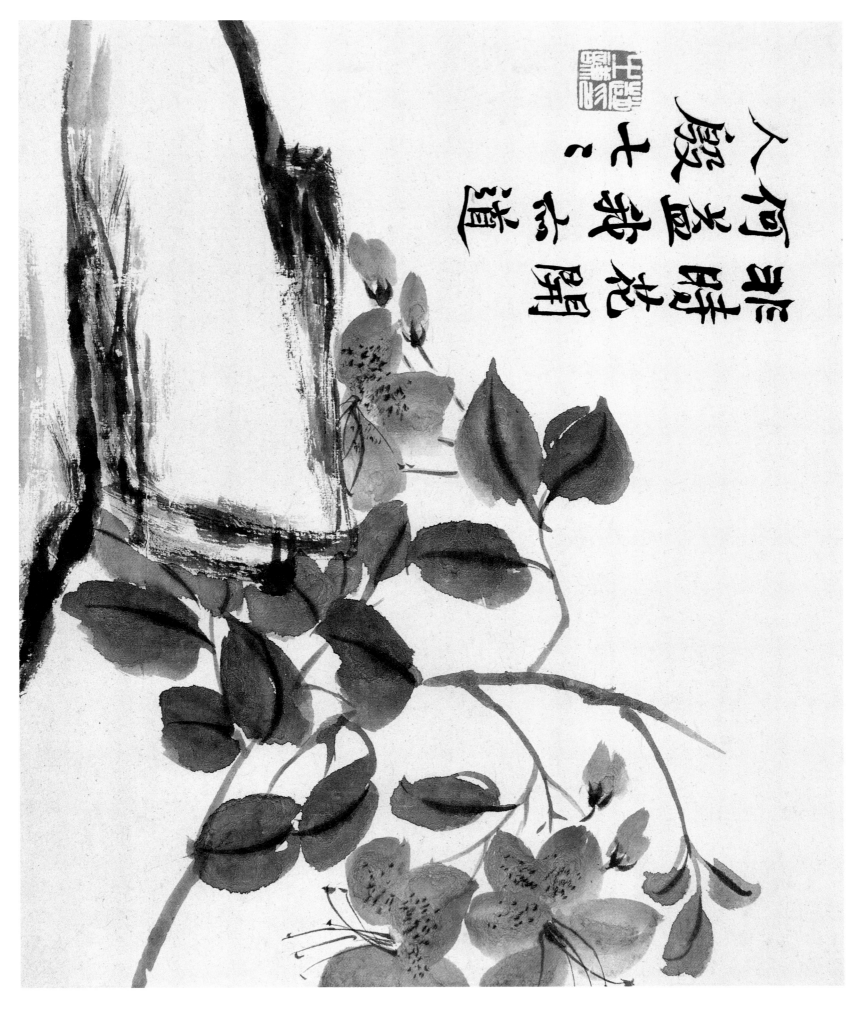

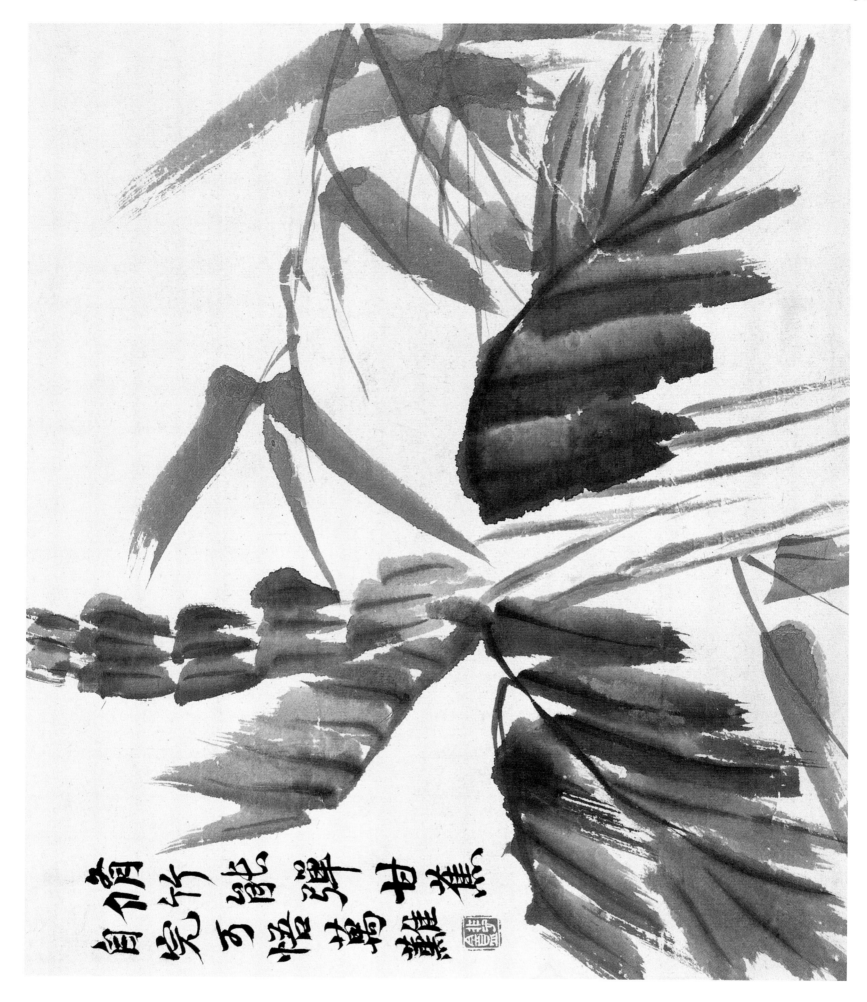

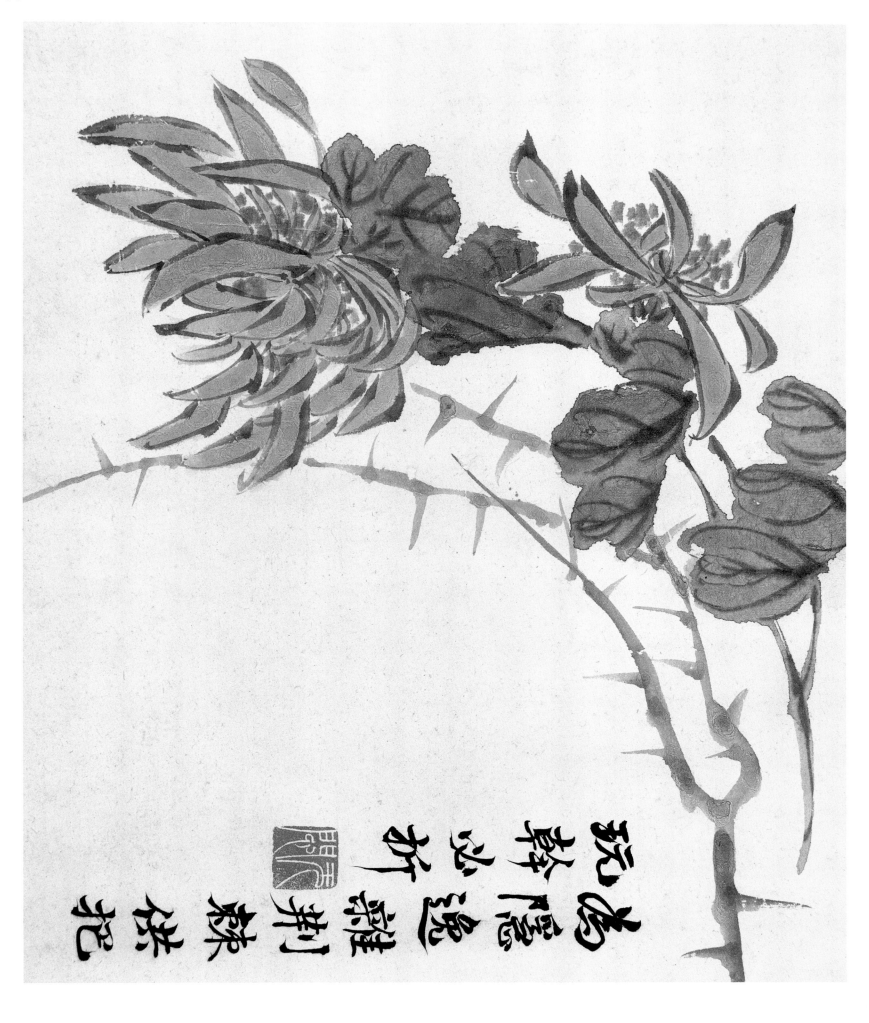

玩世辟穀迟浪折稀荆茶

不敢隐居远俗难蒴枝花

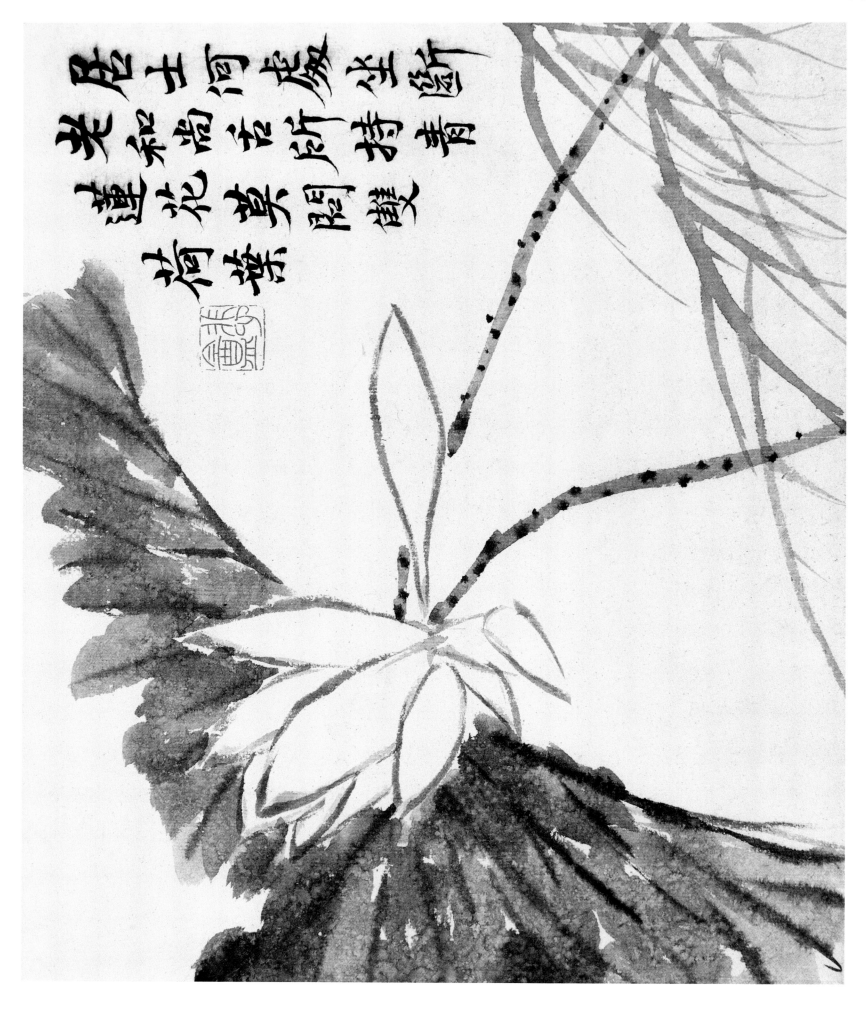

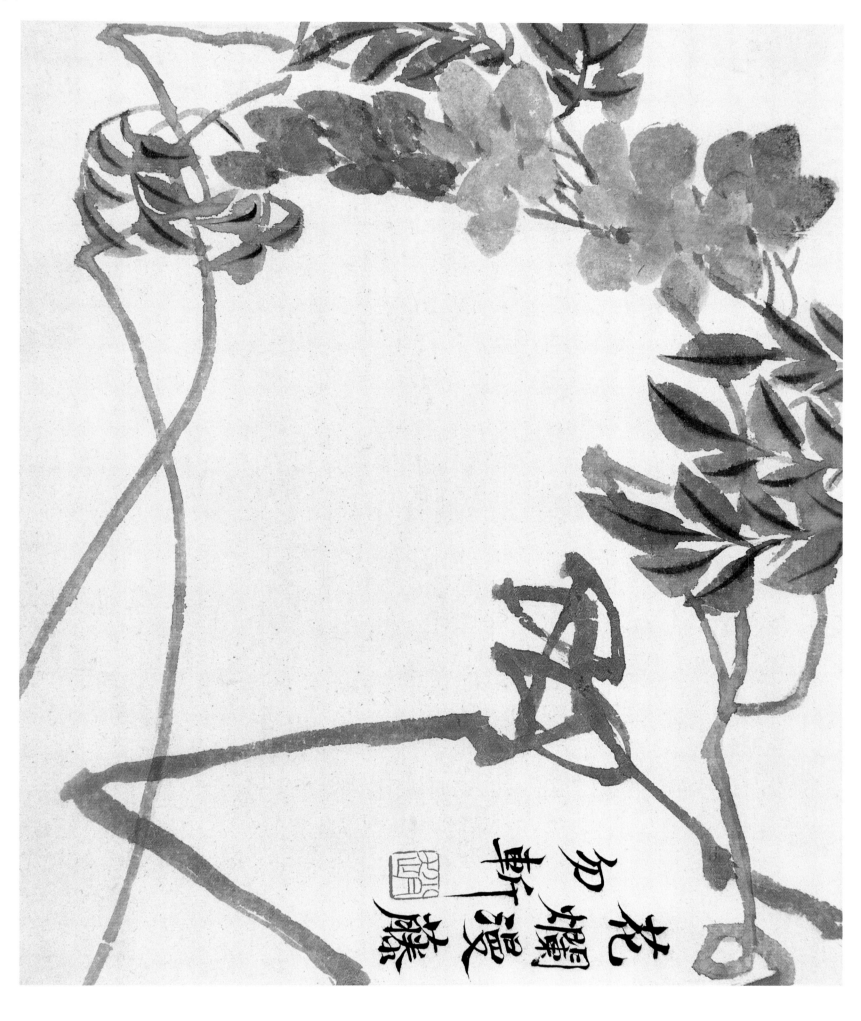

花初如锦叶初长
紫藤

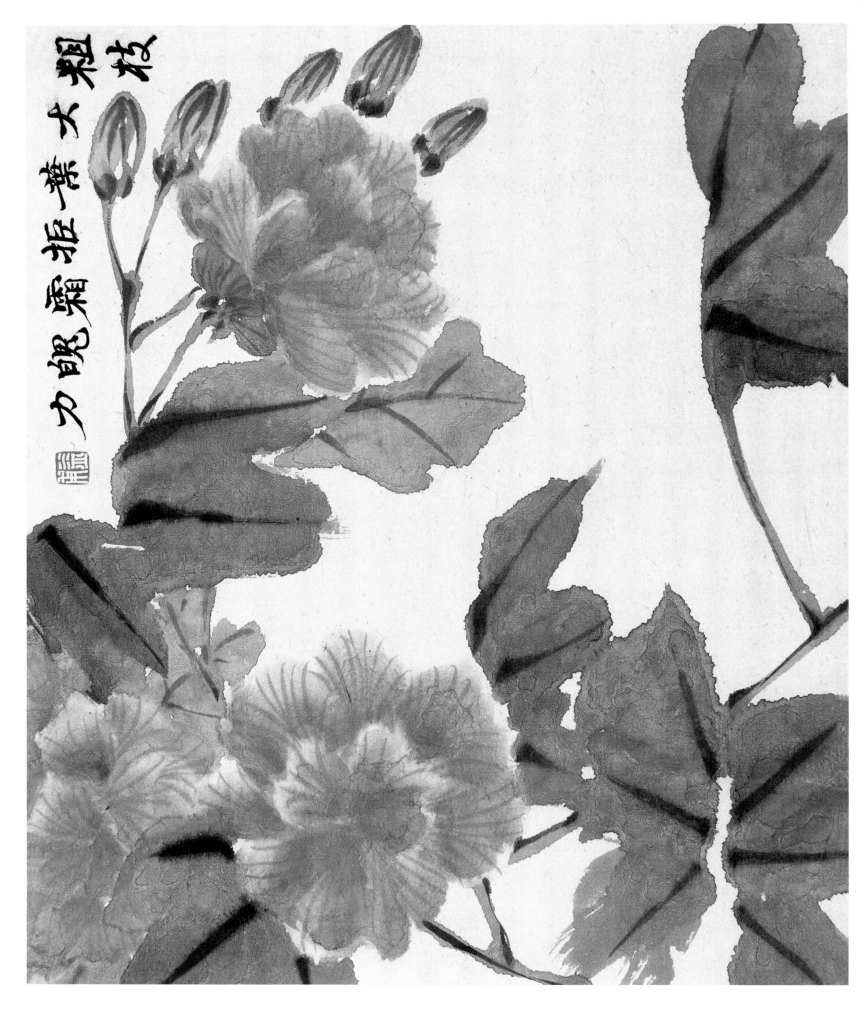

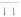

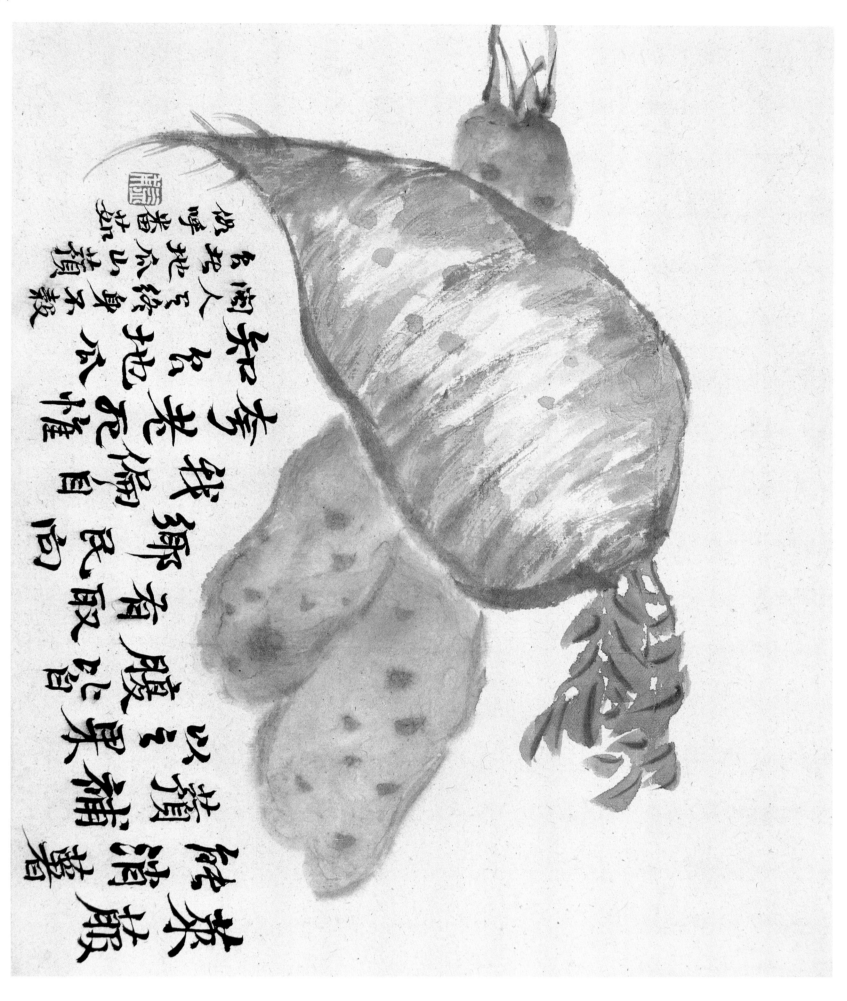

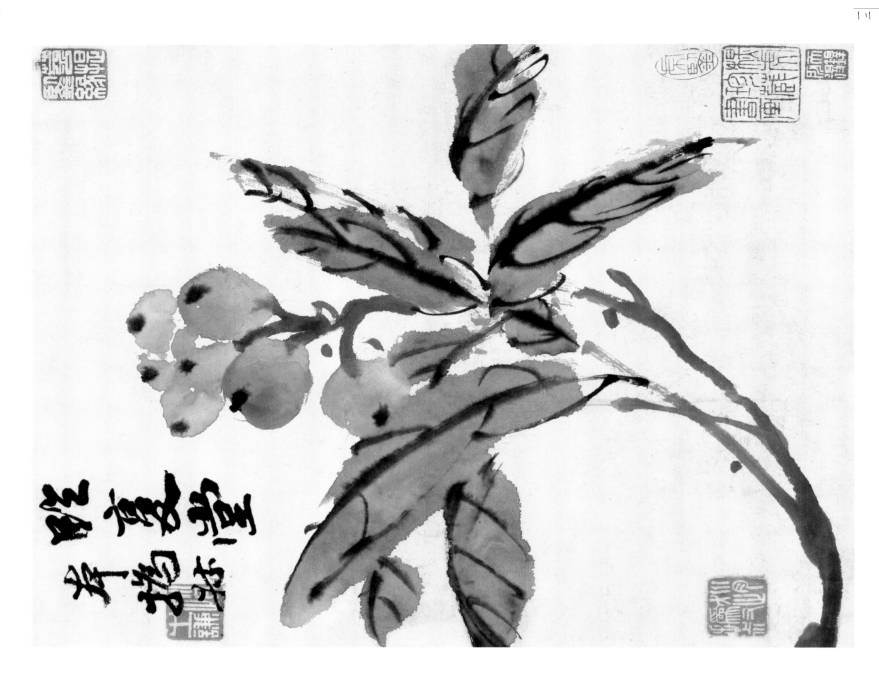

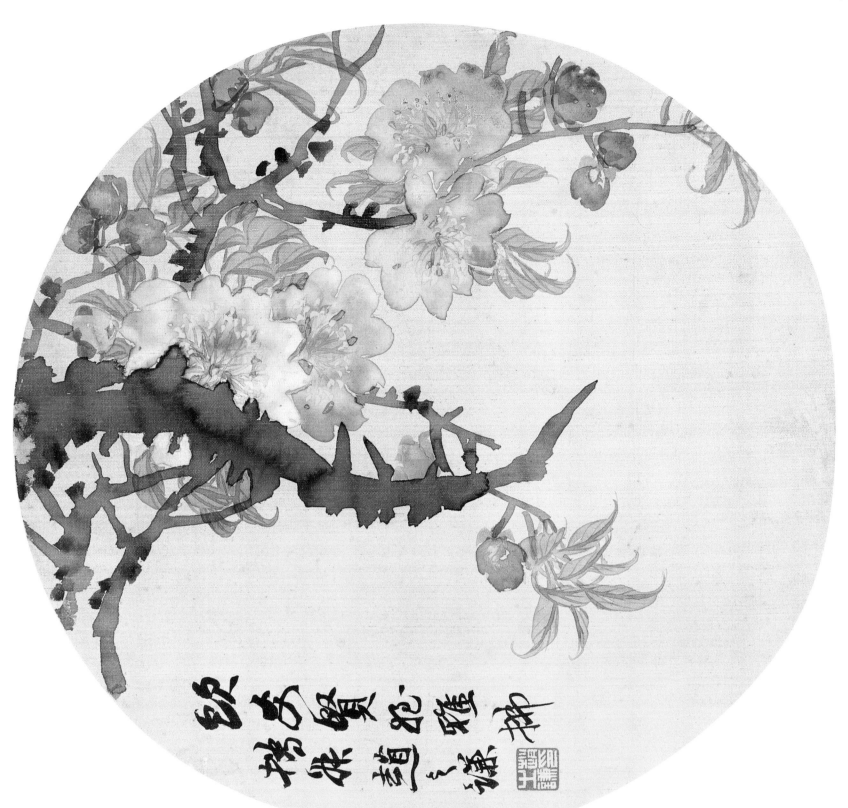

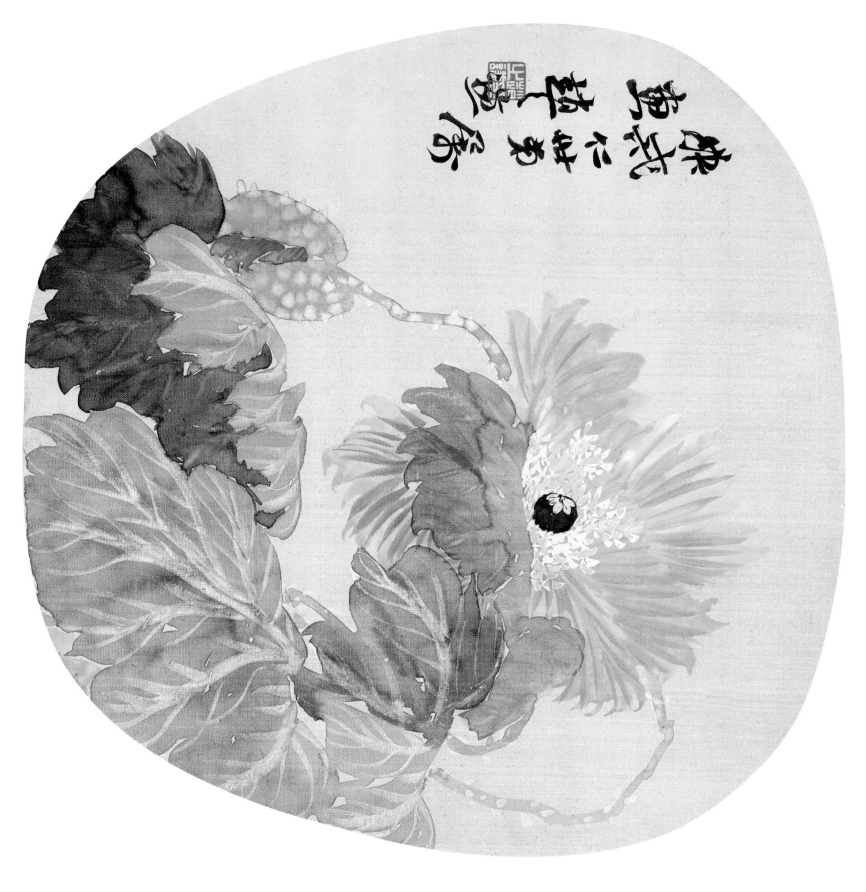

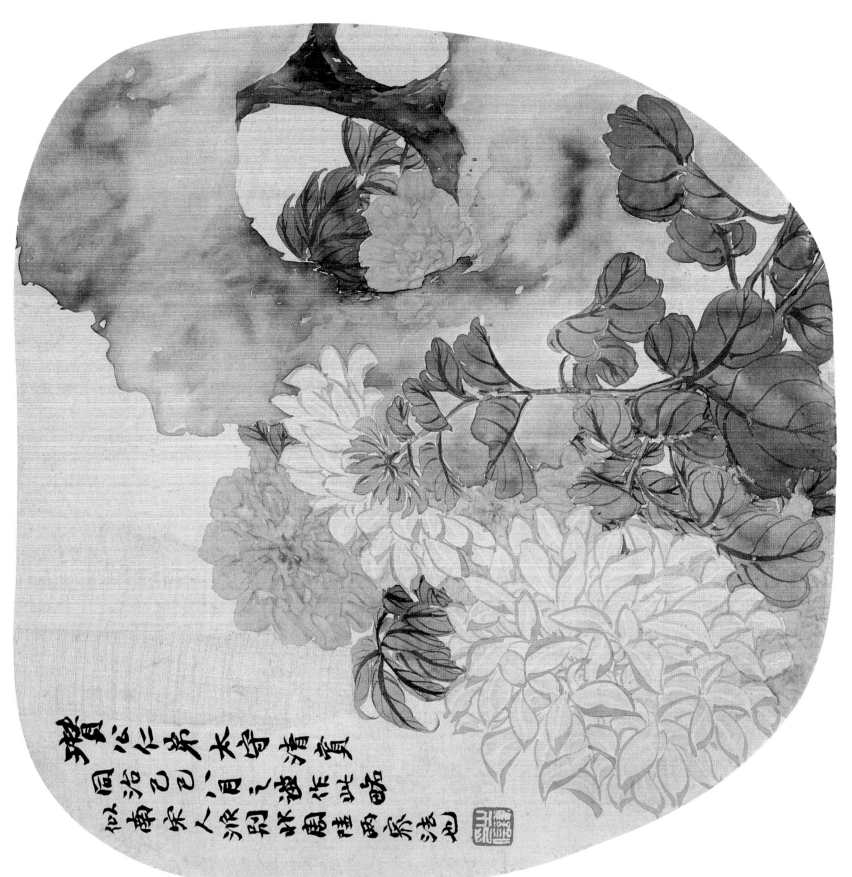

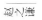

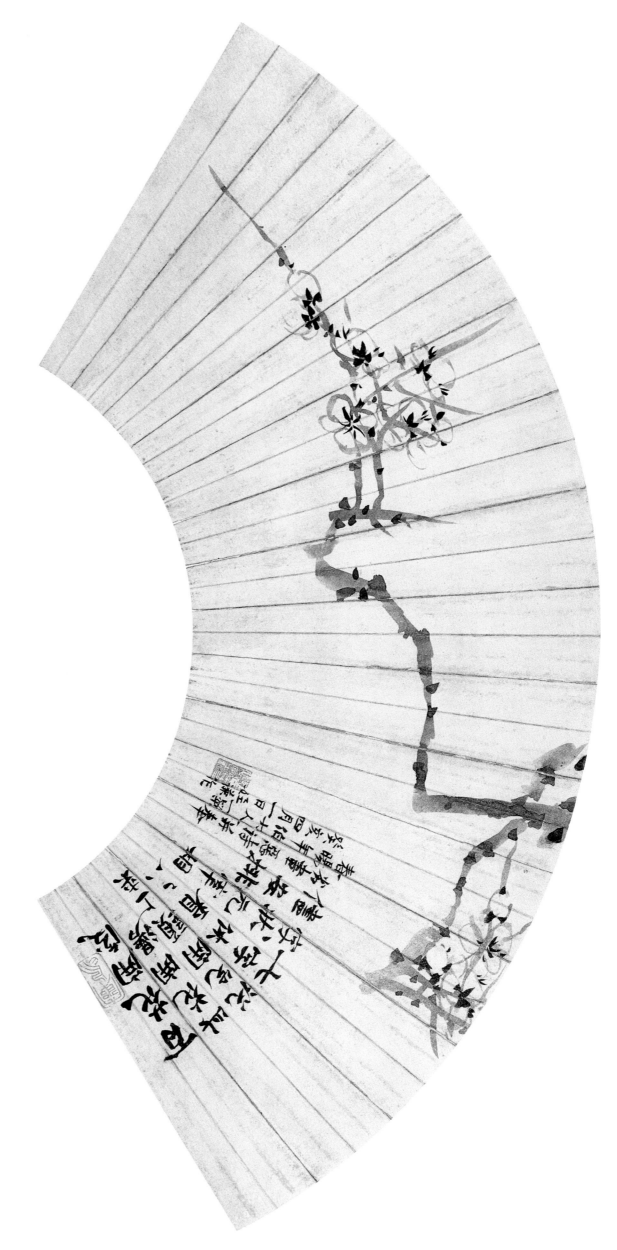

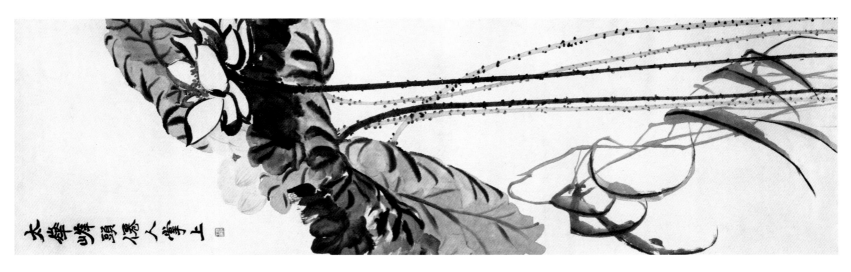

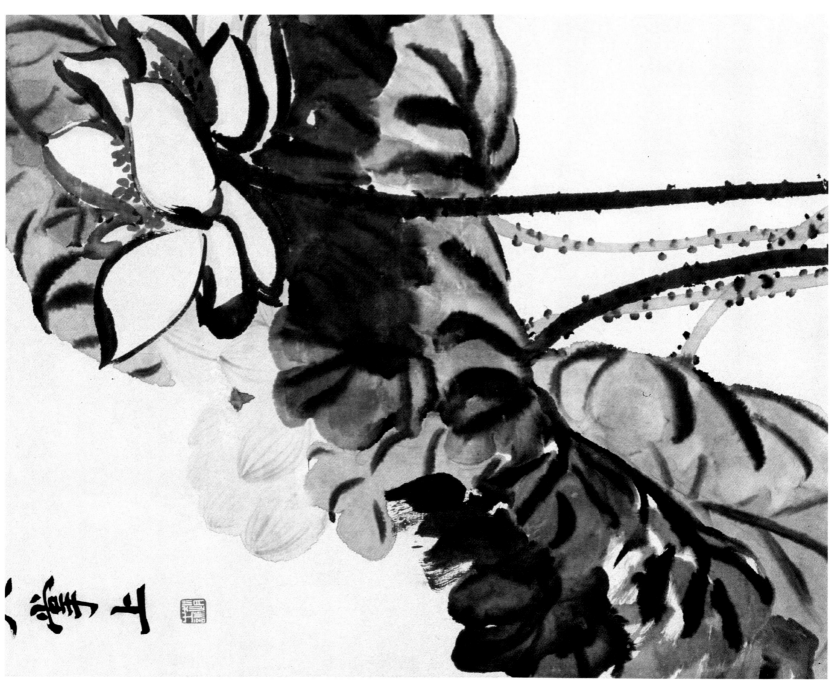

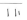

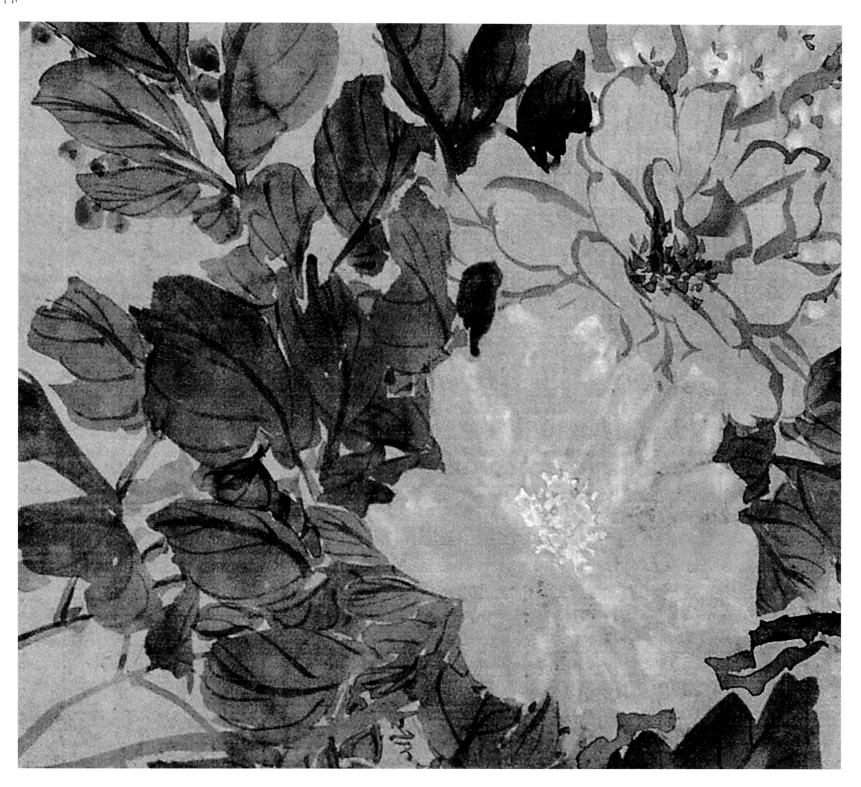

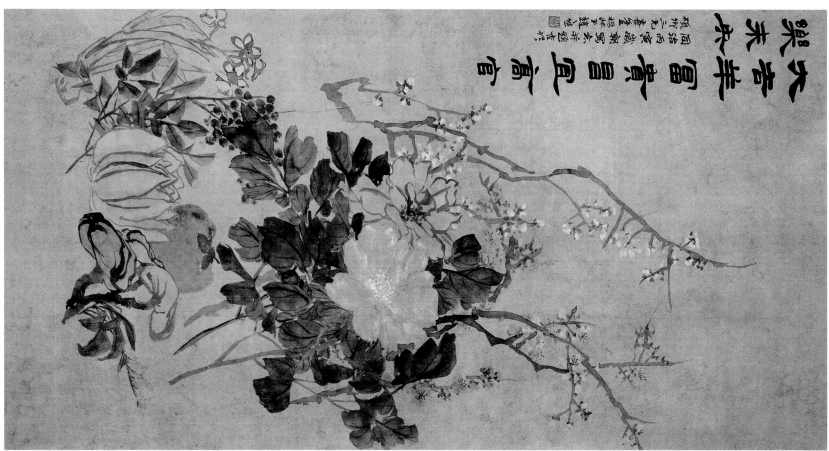

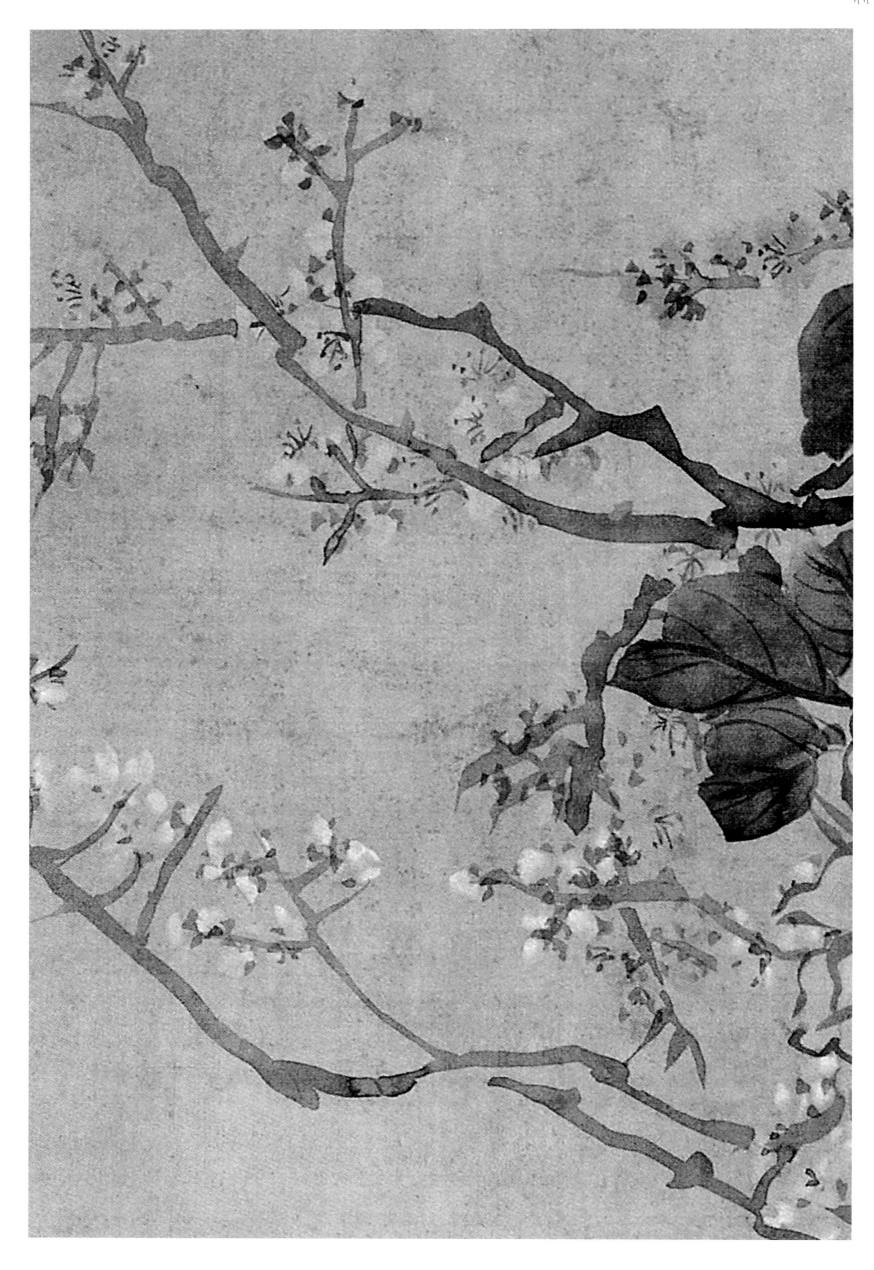

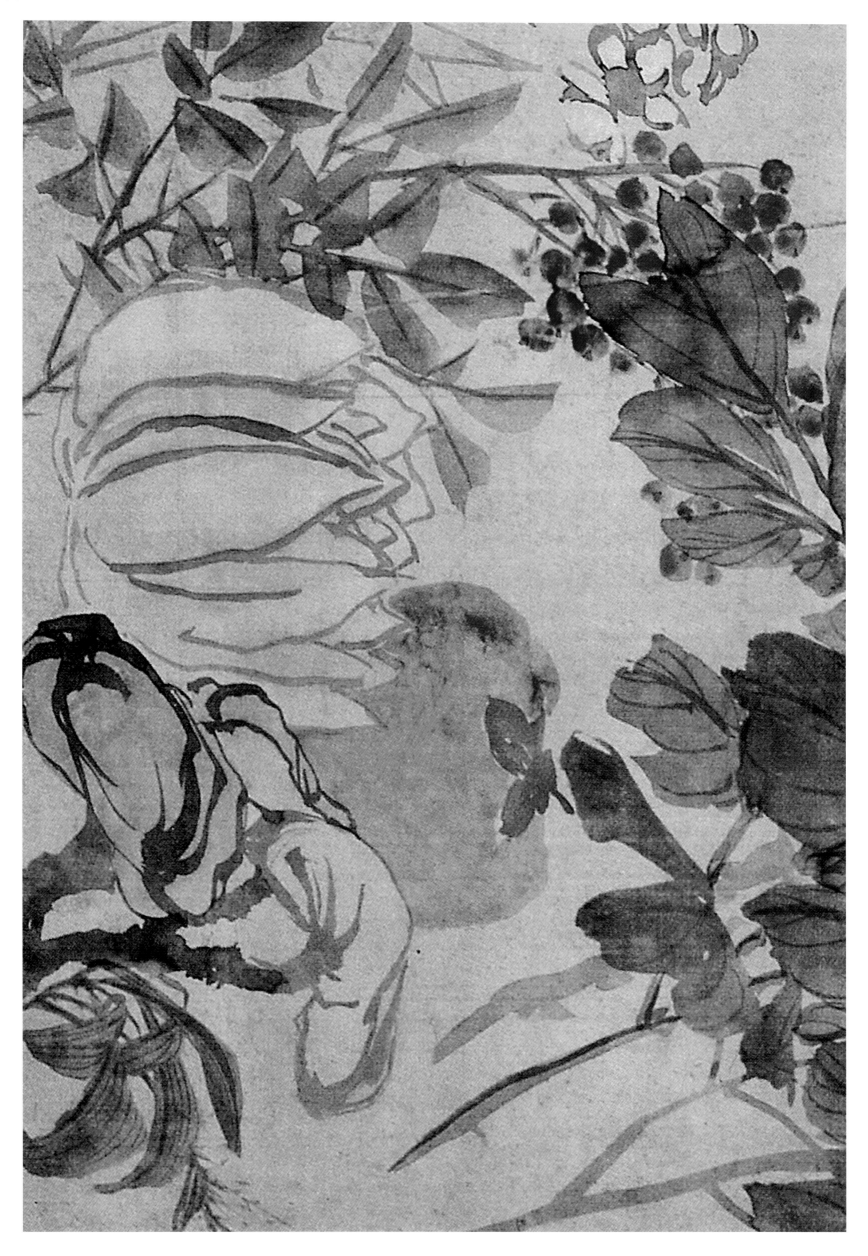

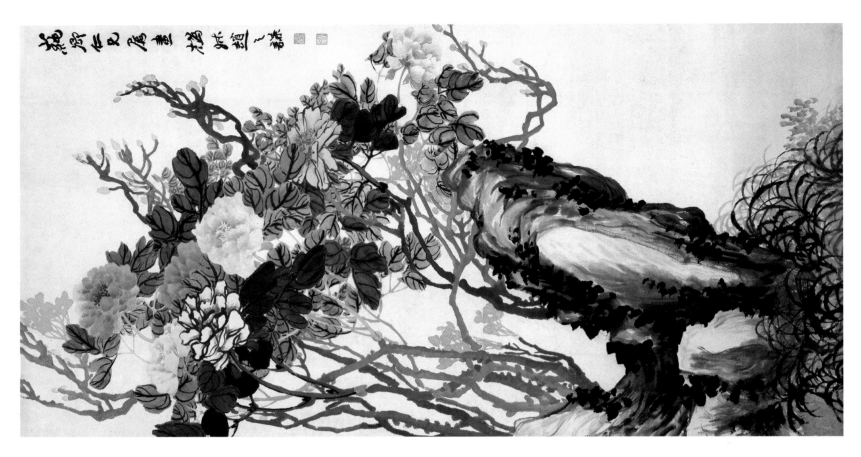

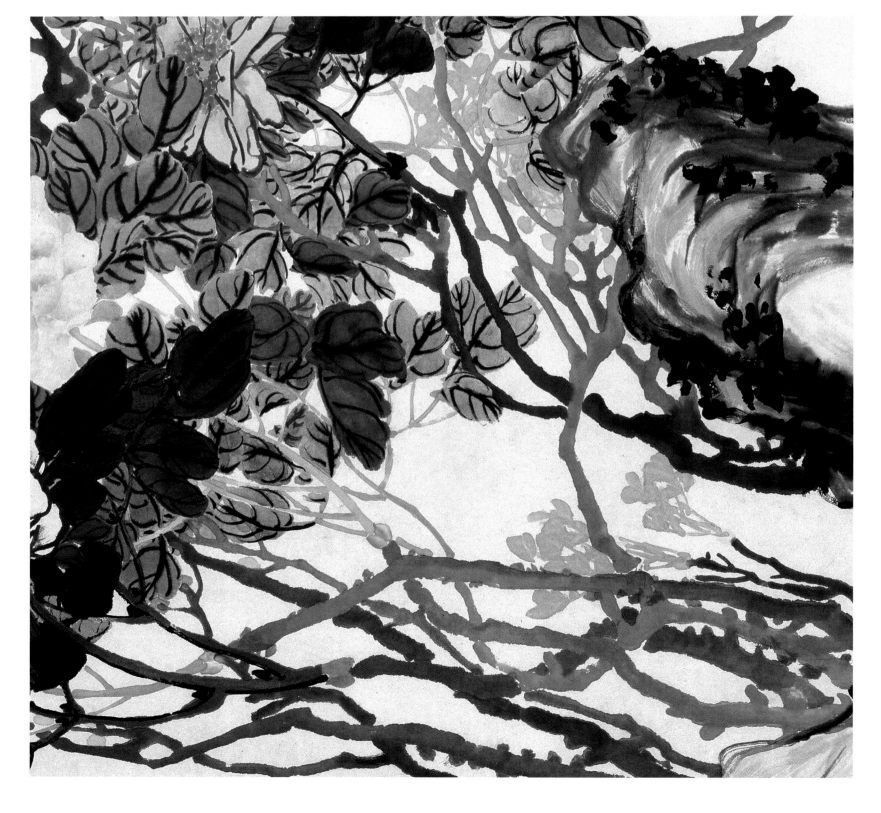

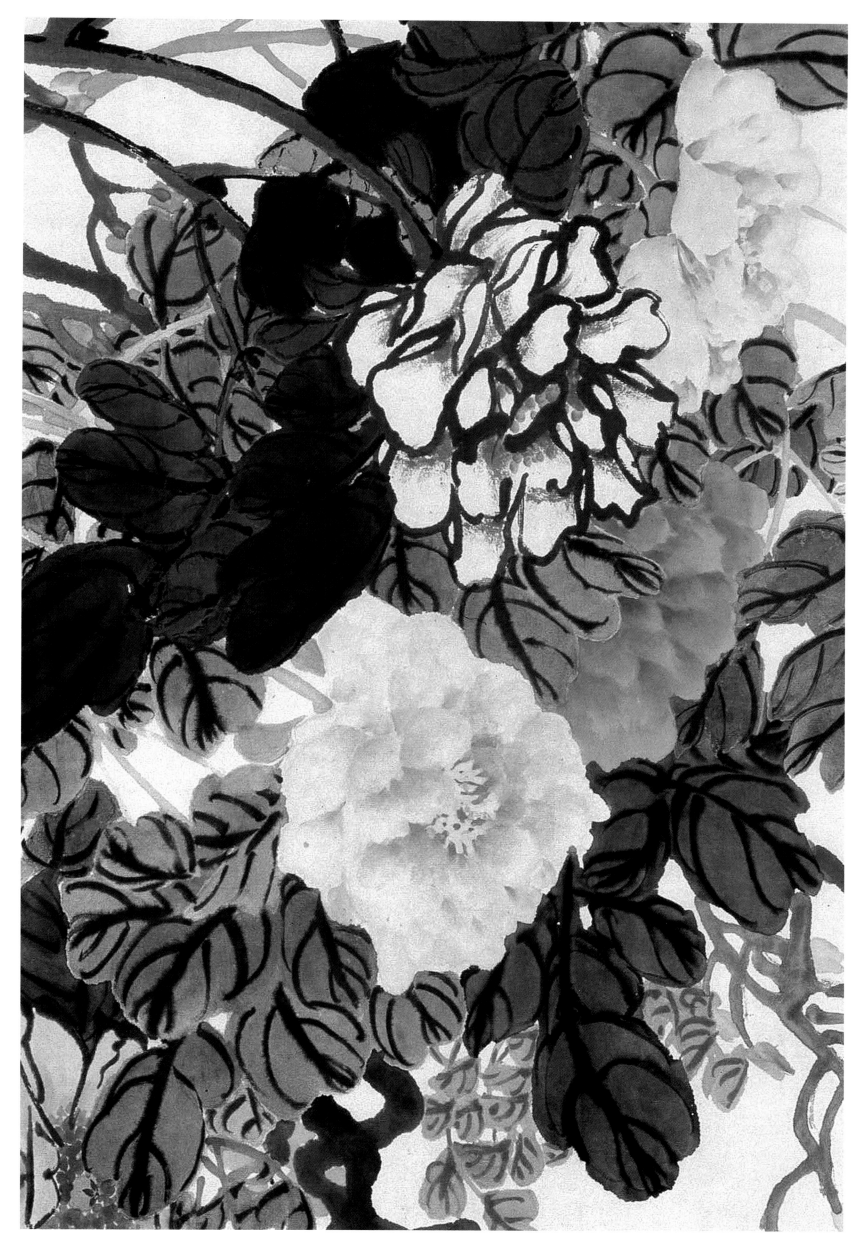

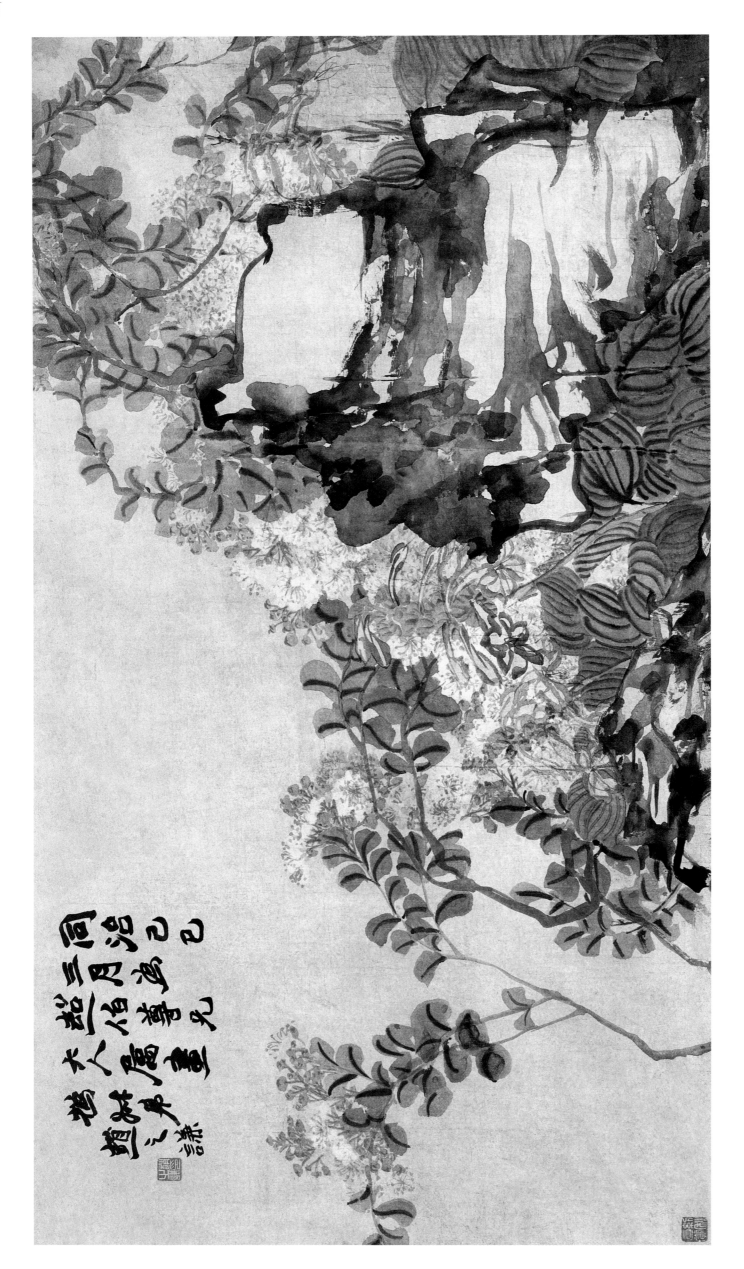

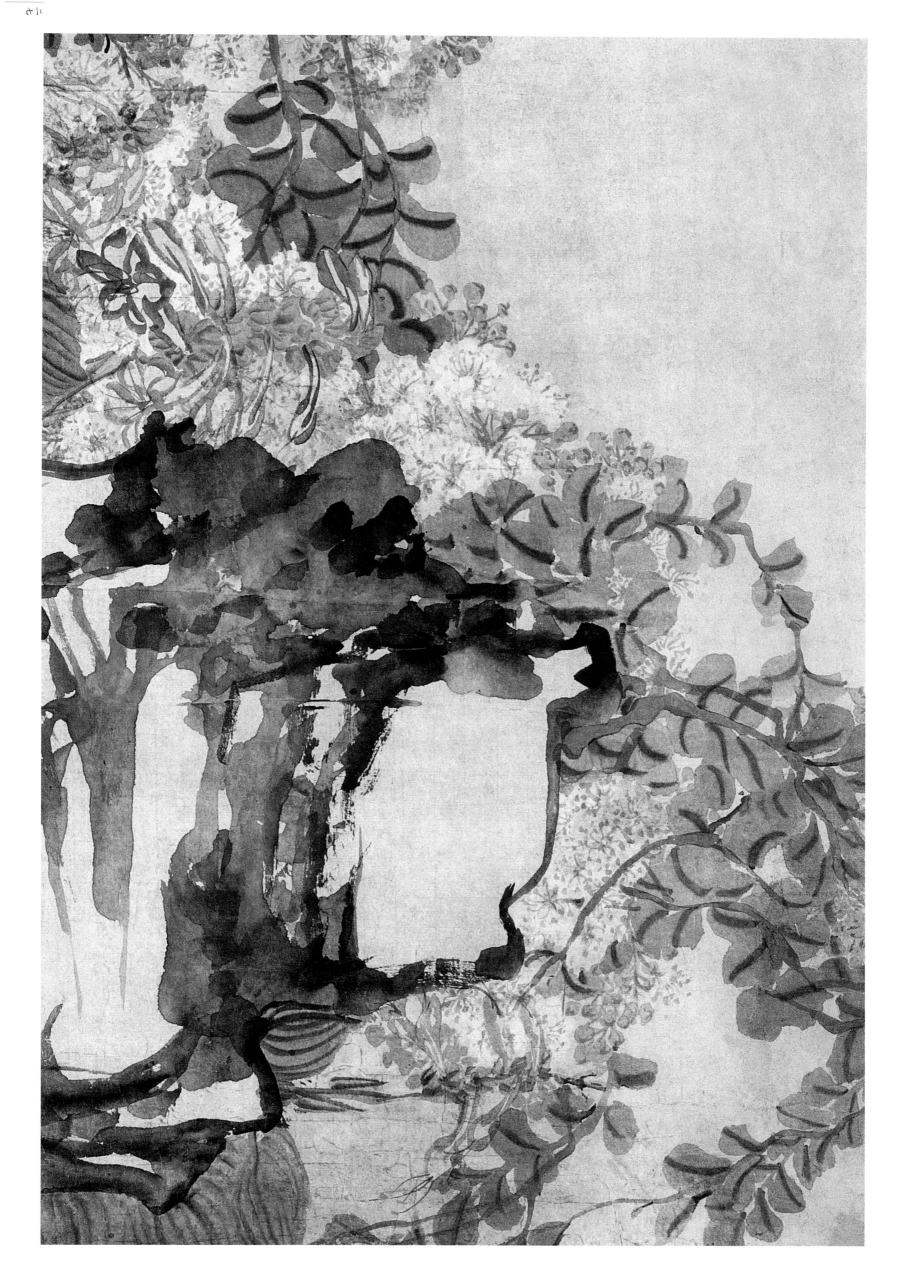

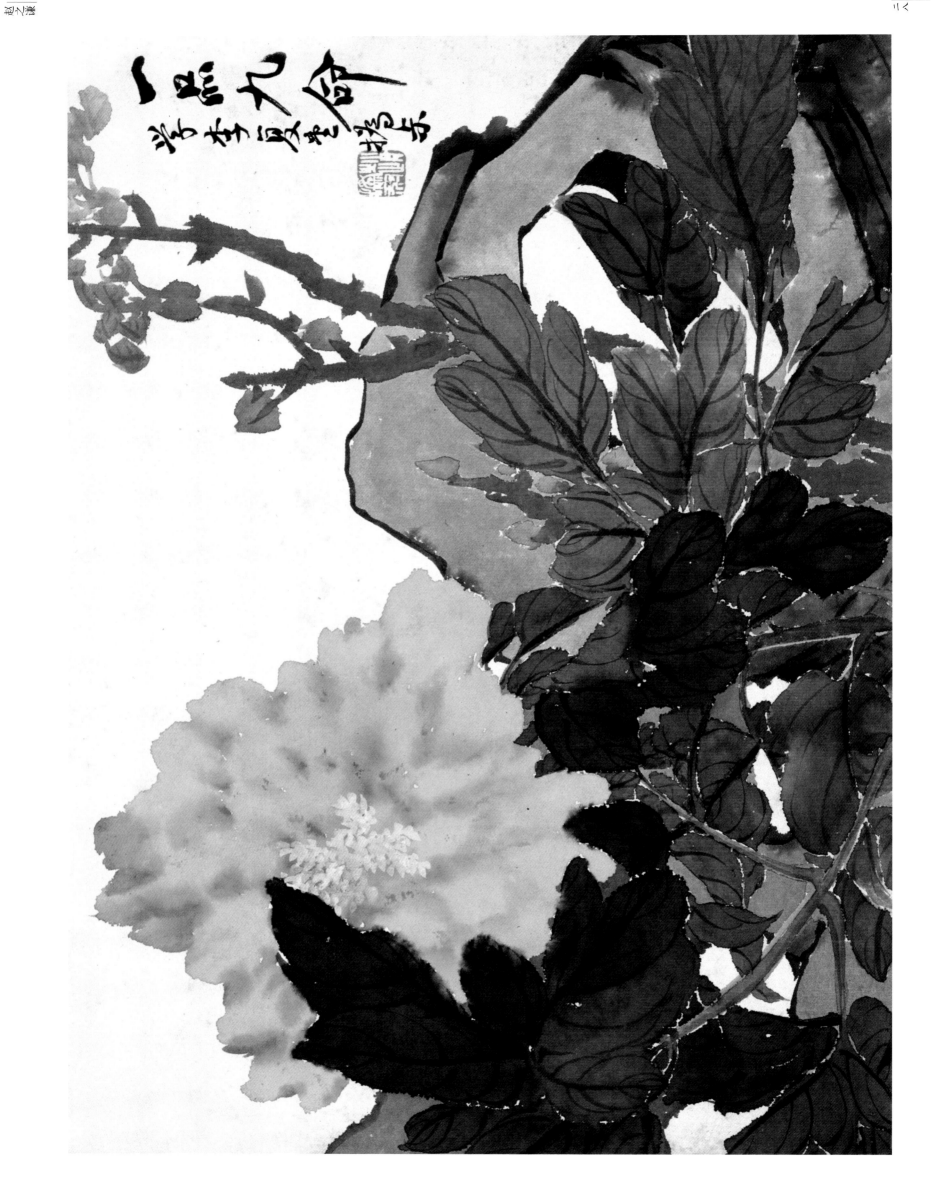

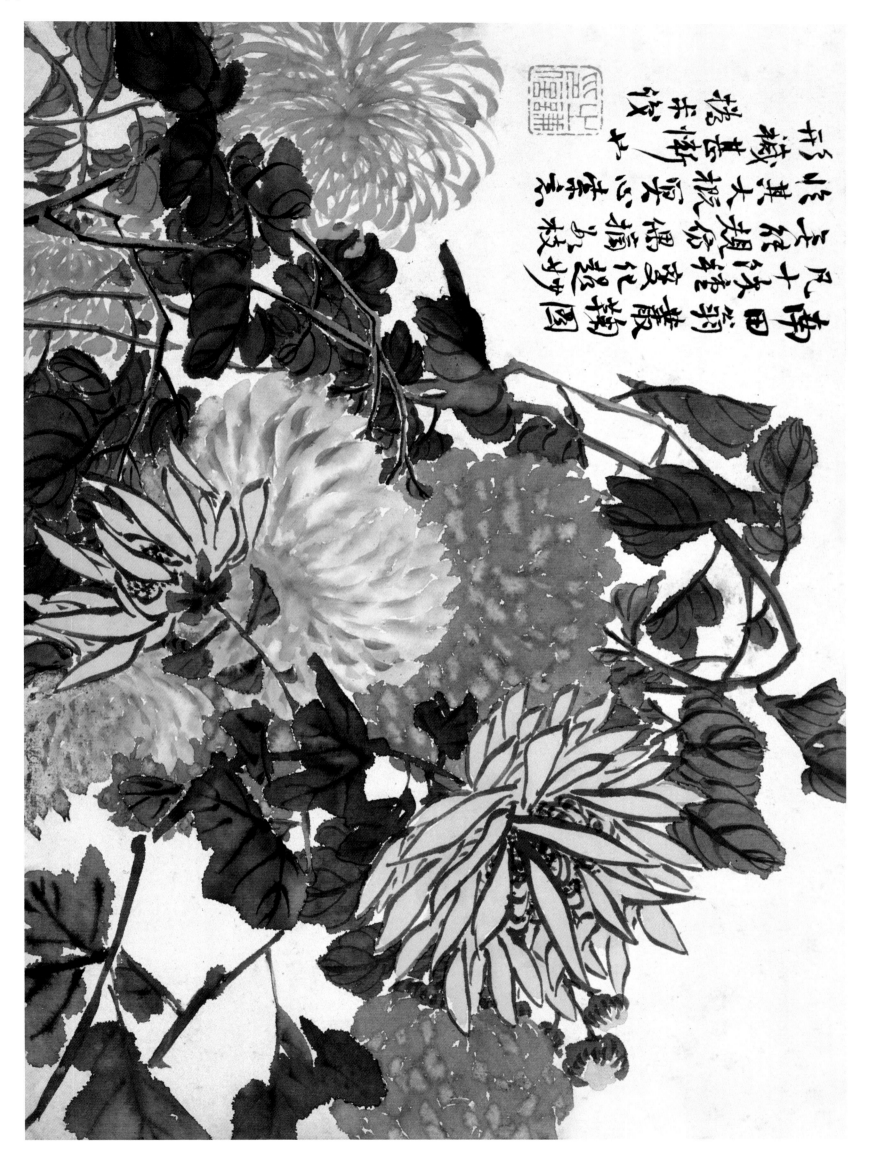

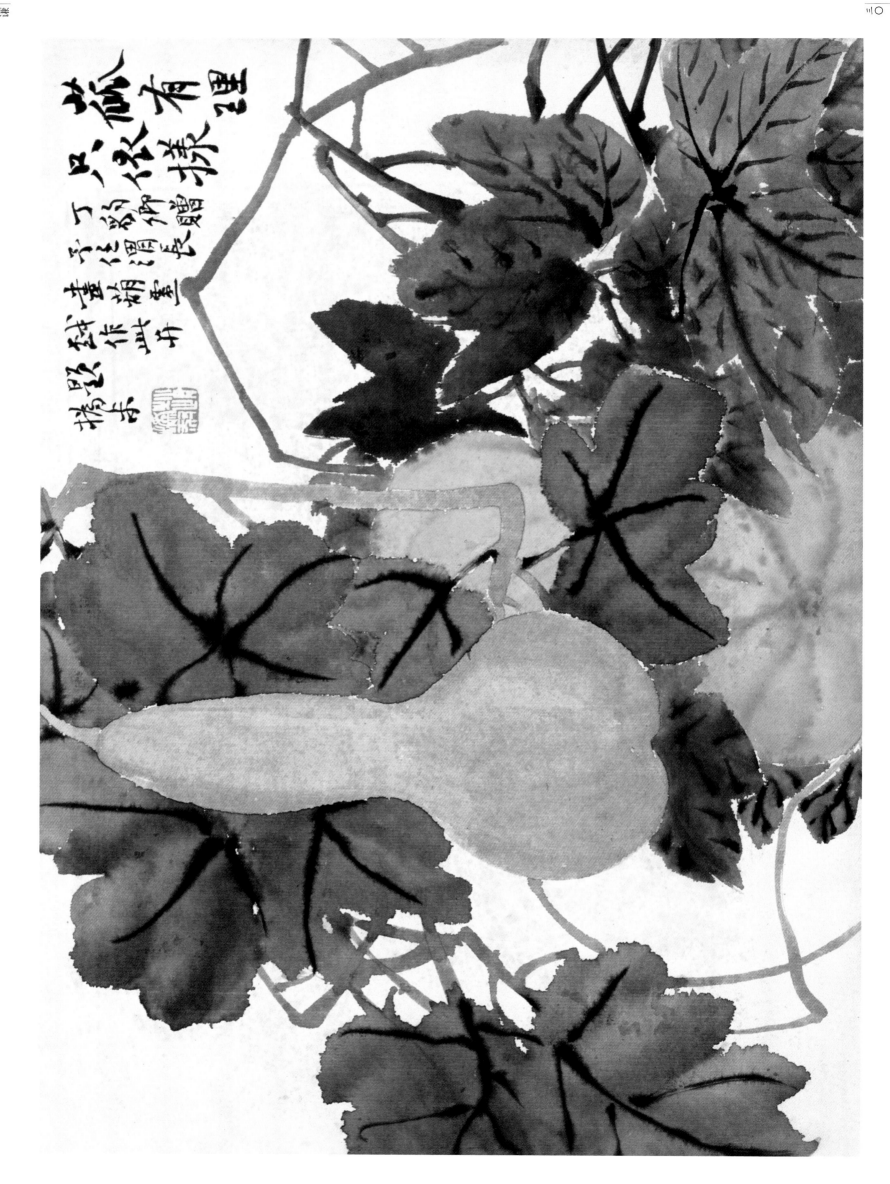

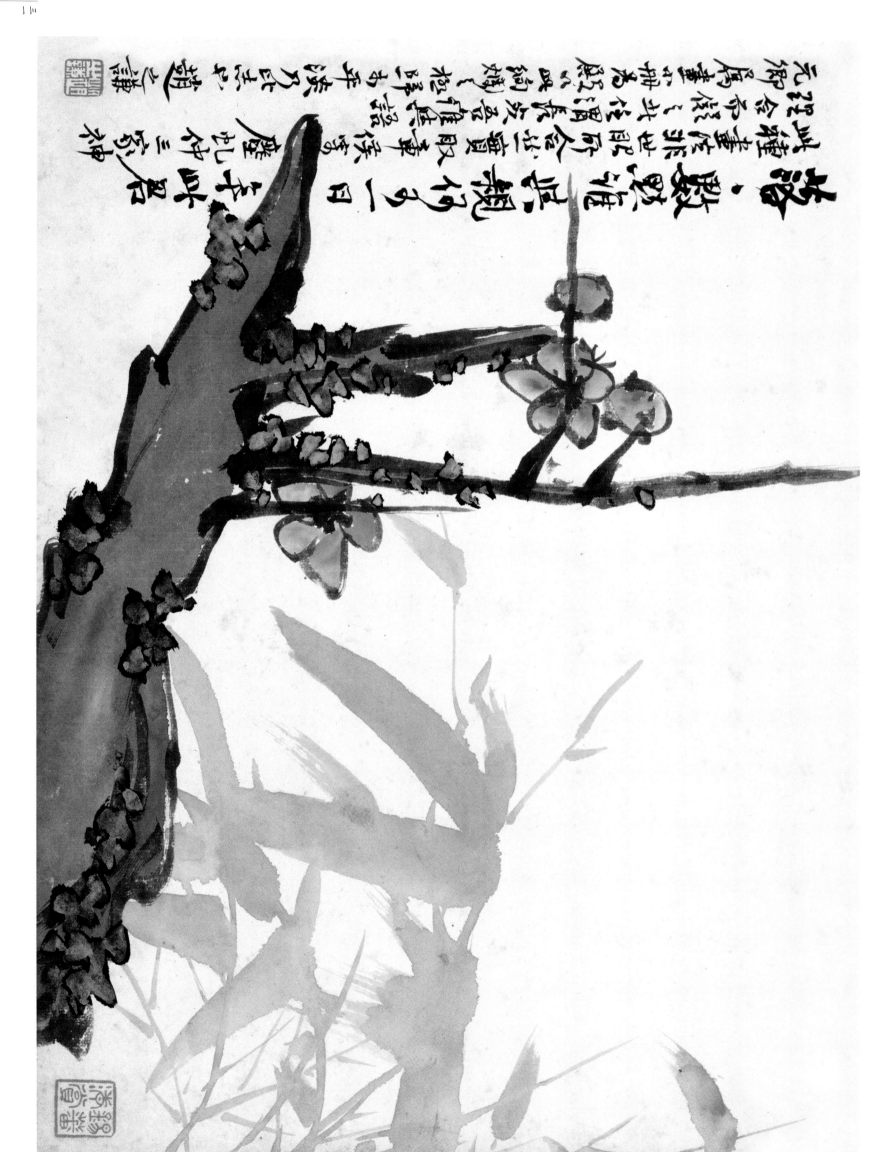

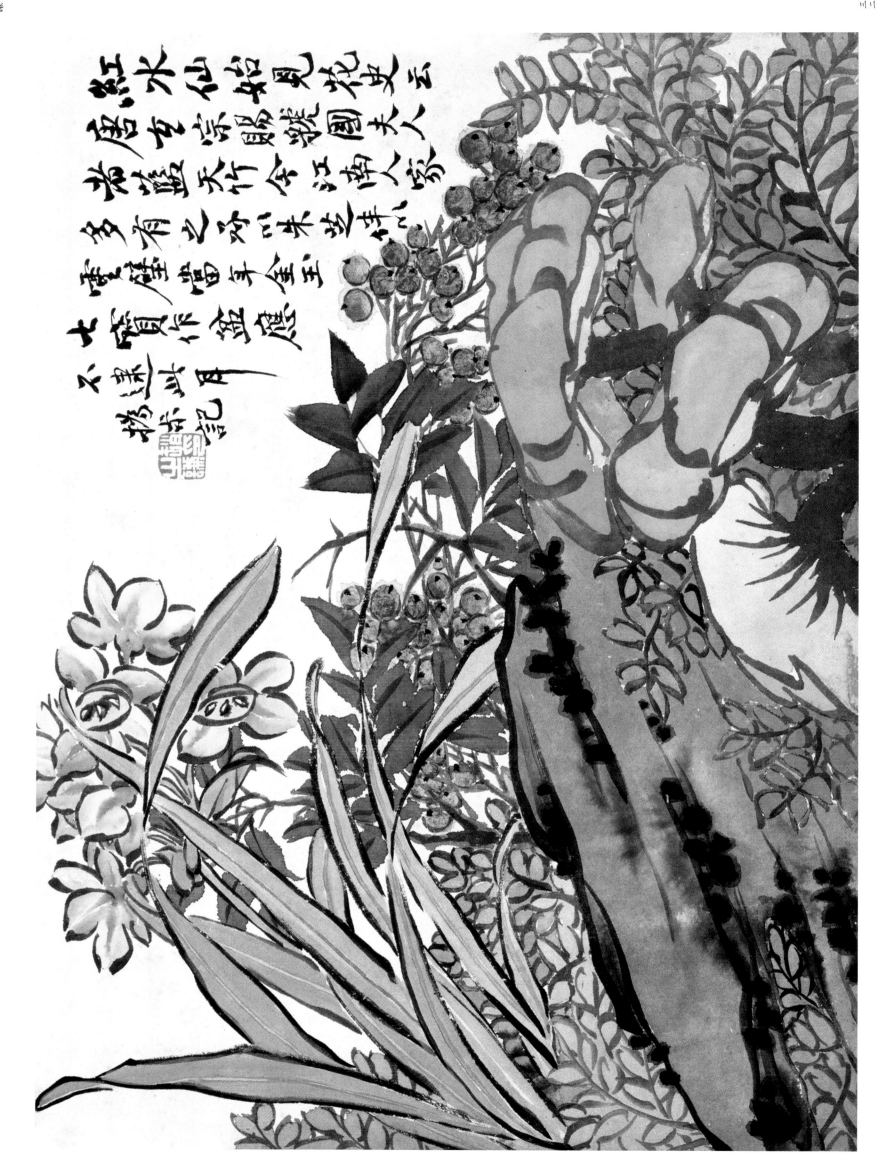

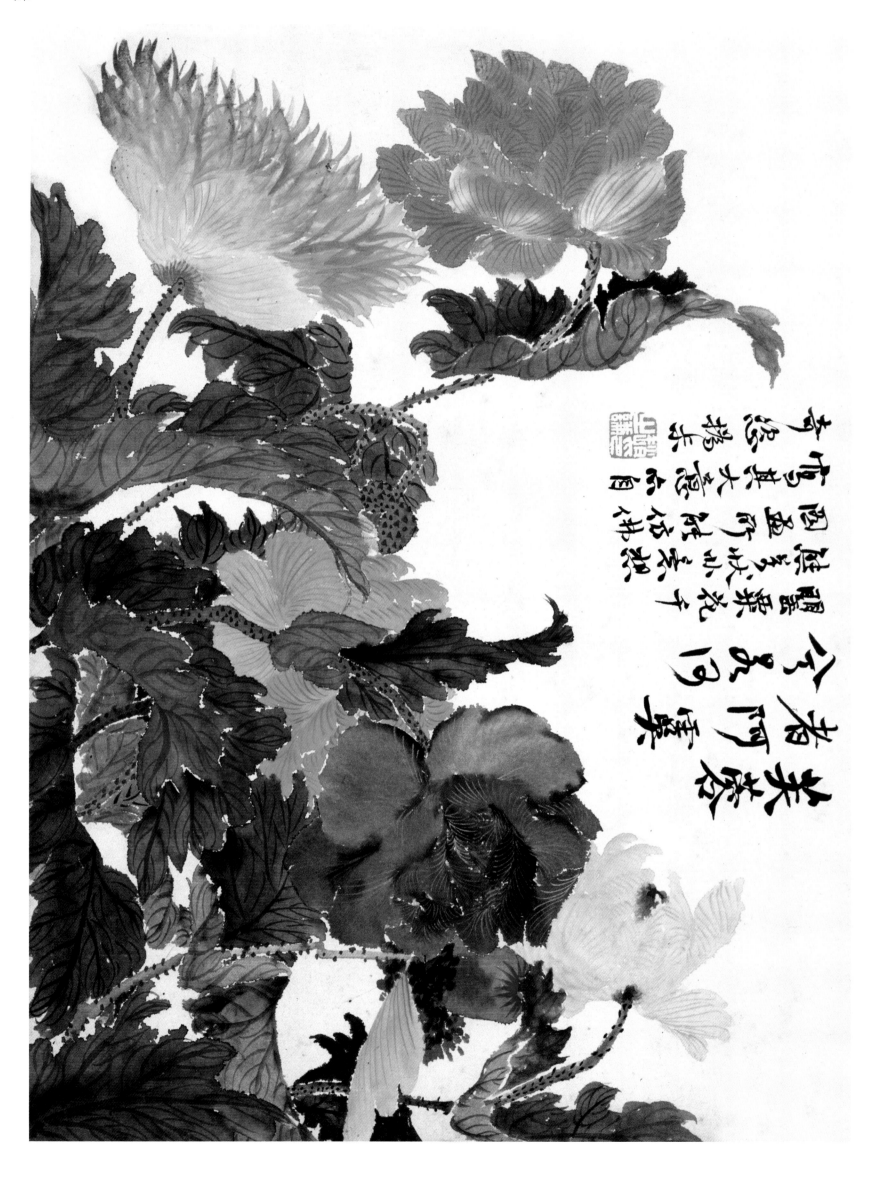

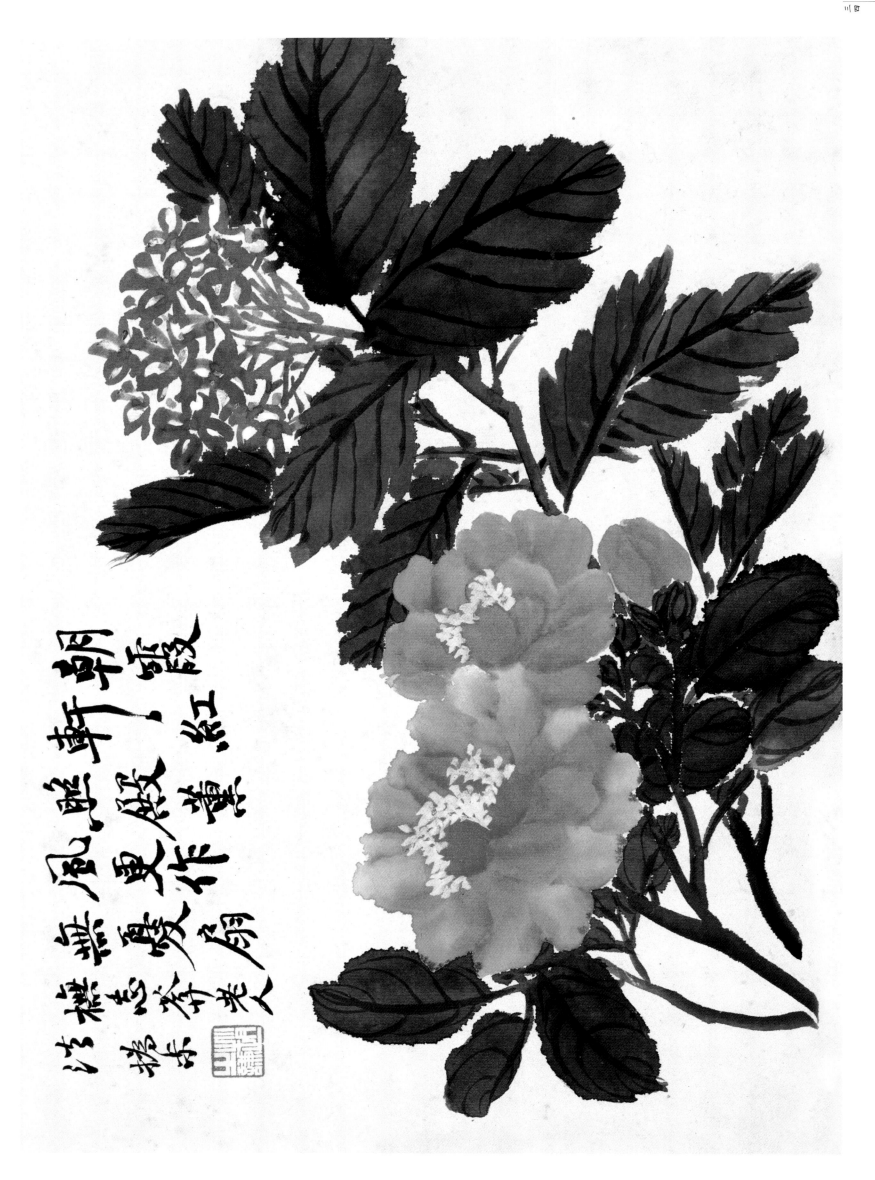

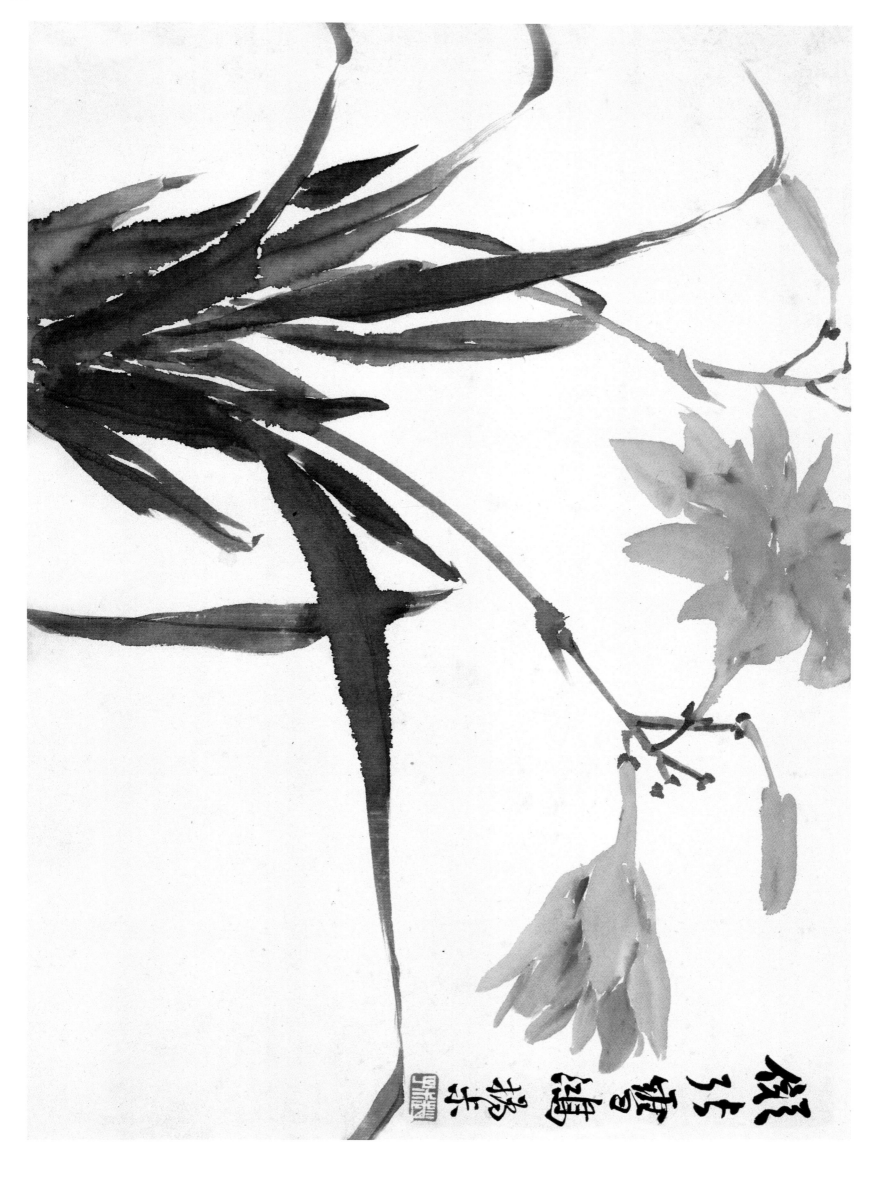

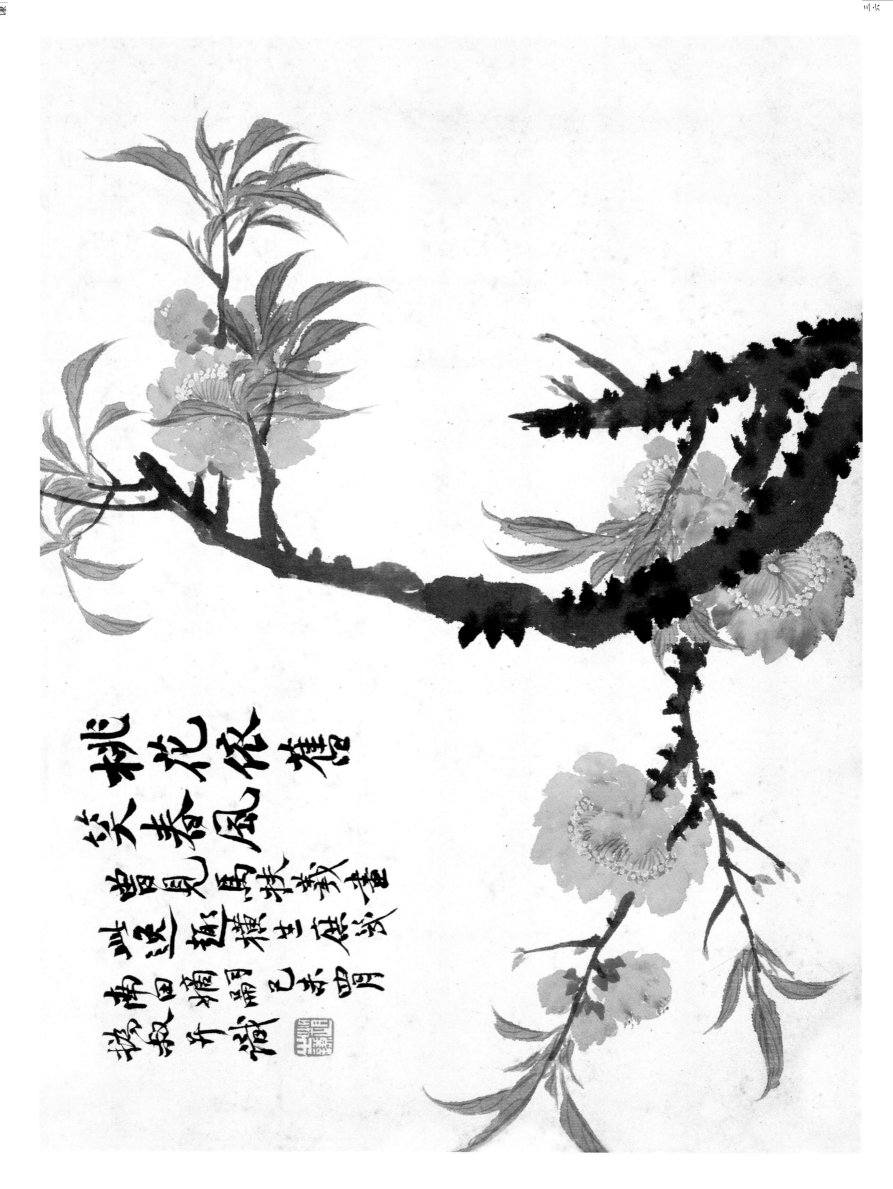

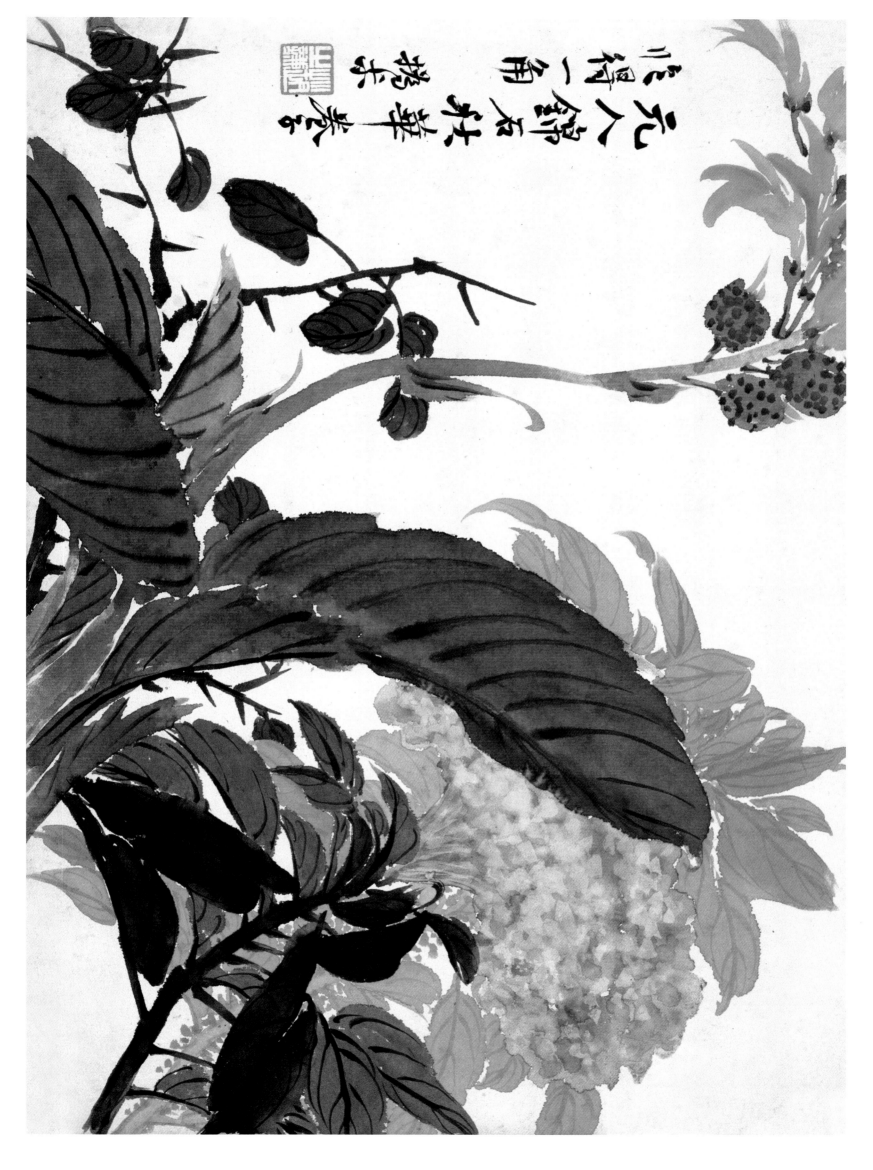

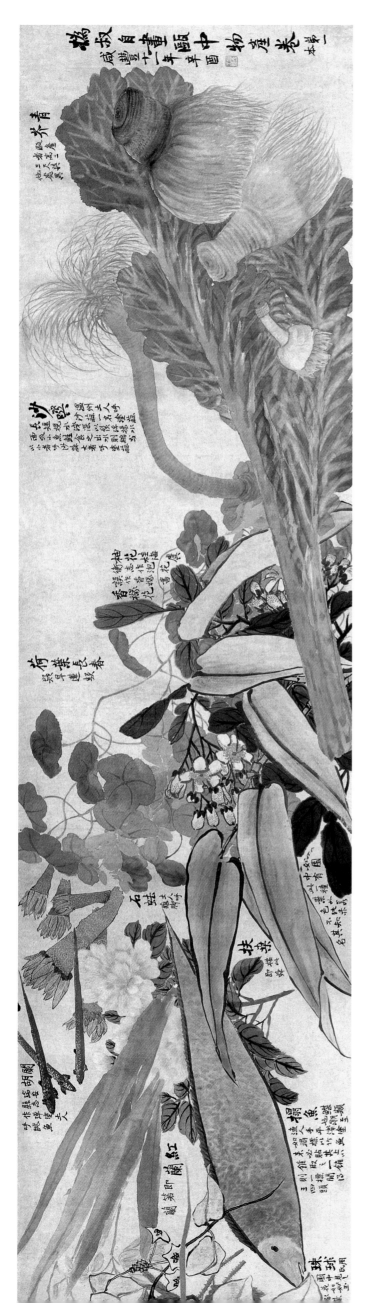

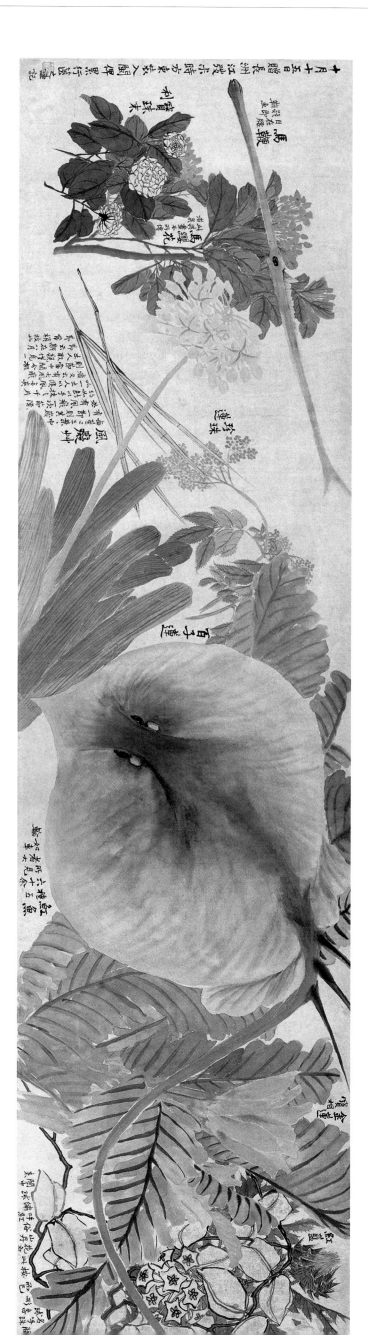

图书在版编目（CIP）数据

荣宝斋画谱·古代部分·89，赵之谦绘花卉 /（清）
赵之谦绘 . — 北京：荣宝斋出版社，2022.12
ISBN 978-7-5003-2494-2

I . ①荣… II . ①赵… III . ①花卉画—作品集—中国
—清代 IV . ① J212

中国版本图书馆 CIP 数据核字 (2022) 第 194227 号

编　著：孙虎城
责任编辑：王　勇
　　　　　李晓坤
责任校对：王桂荷
责任印制：王丽清
　　　　　毕景滨

RONGBAOZHAI HUAPU GUDAI BUFEN 89 ZHAO ZHIQIAN HUI HUAHUI
荣宝斋画谱　古代部分　89　赵之谦绘花卉

绘　　者：赵之谦（清）
编辑出版发行：荣宝斋出版社
地　　址：北京市西城区琉璃厂西街19号
邮　政　编　码：100052
制　版　印　刷：北京荣宝艺品印刷有限公司

开本：787 毫米 ×1092 毫米　1/8　印张：6
版次：2022 年 12 月第 1 版　印次：2022 年 12 月第 1 次印刷
印数：0001-3000　　定价：48.00 元